100%超擬真の立體昆蟲剪紙大圖鑑

今森光彦◎著

目錄
Contents

「今森老師」の悄悄話

喜愛大自然生物的今森老師針對每個作品都
有一段小小解說，介紹昆蟲的小知識或製作
方法重點提示等，請仔細研讀這些非常有用
的小叮嚀喔！

Chapter 3

蜻蜓・蝗蟲・螳螂・蟬
水生昆蟲類⋯p.049

column

剪紙の基本知識

開始製作3D立體昆蟲剪紙前，先了解一下剪紙的基本知識吧！

基本形狀為「左右對稱」＝兩側形狀相同。

請在此確實學會剪紙的基本技巧。

紙型 ⟶ P.073

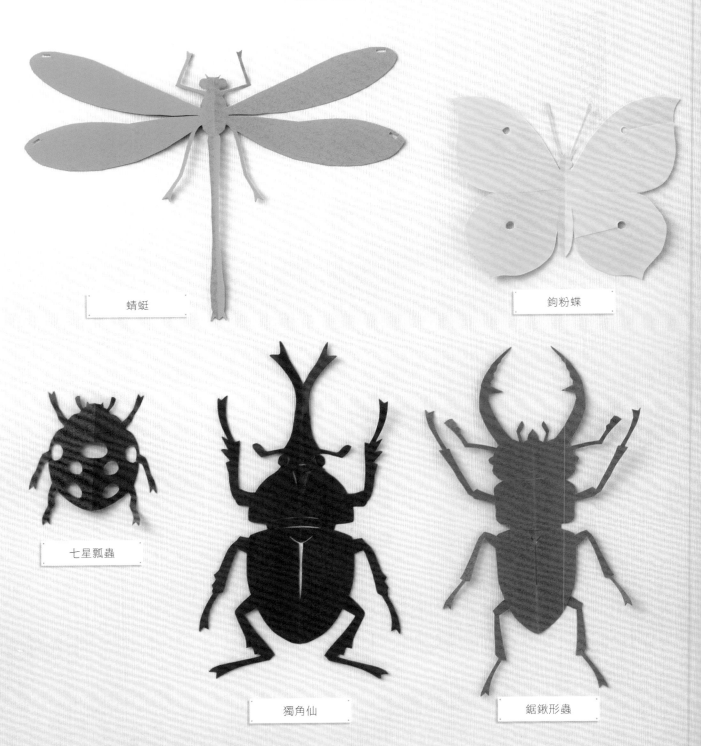

蜻蜓

鉤粉蝶

七星瓢蟲

獨角仙

鋸鍬形蟲

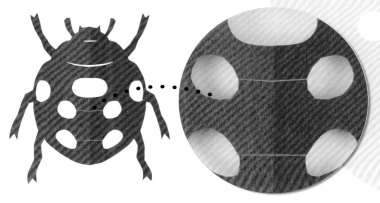

以書面紙製作平面の七星瓢蟲

只需使用剪刀の祕訣

今森老師的剪紙圖案上皆附有牙口虛線。只要沿著牙口線裁剪圖案，不使用美工刀也可以完成裁剪。

1 摺疊 將書面紙裁剪成約圖案大小的尺寸後對摺。

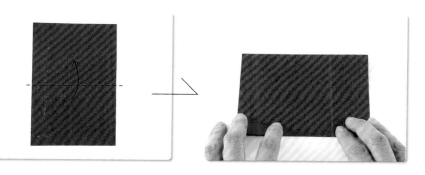

2 描繪 在此介紹三種描繪圖案的方法。

沿著線條裁剪。

描圖紙

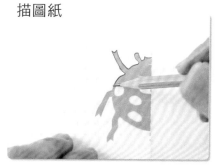

將描圖紙重疊於圖案上，仔細地描繪輪廓後以訂書針固定書面紙。

影印

影印圖案後，以訂書針固定書面紙。無論是放大或縮小圖案皆很非常方便。

複寫紙

在書面紙＆圖案紙中間夾入覆寫紙，以用完墨水的原子筆筆尖從上方描繪圖案。

3 裁剪 在此示範漂亮裁剪の正確方法。

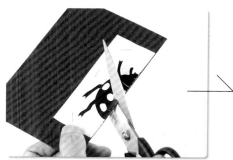

請從中間的圖案開始裁剪，沿著牙口線慎重地裁剪形狀。

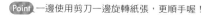
Point 一邊使用剪刀一邊旋轉紙張，更順手喔！

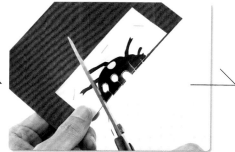

接下來裁剪輪廓。依足部→頭部的順序裁剪，即可順利完成。

Point 複雜的頭部圖案留到最後裁剪較簡單。

4 展開

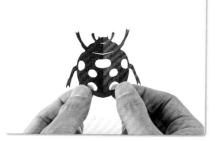

小心不要撕破，謹慎地打開紙張確認形狀。

3 steps 挑戰昆蟲世界！

從一般的平面剪紙至立體的多彩剪紙，共有三個主要步驟。

隨著製作步驟進展的同時，也許會感到越來越困難，但其實和一般的剪紙方法是相同的。只需一點小祕訣，就可以製作出栩栩如生的剪紙作品。請好好享受其中的樂趣吧！

step 1 平面剪紙

對稱裁剪，一般的平面剪紙。
（參見P.004・P.005）

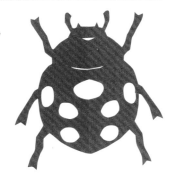

step 2 簡單の立體剪紙

以一張（單色）書面紙製作的立體剪紙。為了製造立體效果，需將背側＆腹側剪紙接連黏合。
紙型→P.079

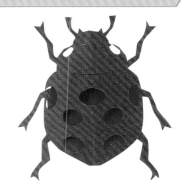

step 2 製作方法

以平面剪紙作法裁剪後展開，將腹側反摺，前端黏貼至嘴部附近位置。最後整理一下足部＆觸角等處，增加立體感就完成了！

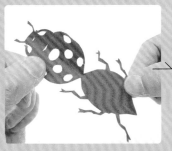 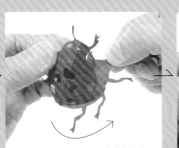 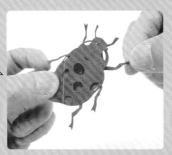

增加立體感の方法
立體造型的基本祕訣就是將身體重疊兩層。本書共介紹了三種表現方式。

反摺腹側剪紙

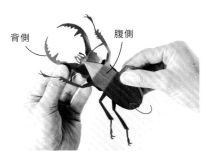

背側 腹側

背側＆腹側紙型連接在一起，所以只需反摺腹側即可。一般使用此基本方法。

連接背側&腹側後反摺

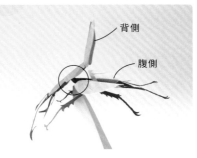

背側
腹側

分別裁剪背側＆腹側，黏貼頭部＆胸部後反摺。應用作品如歐洲鍬形蟲（P.028）等，以此因應飛行類的昆蟲需要包夾翅膀的作法。

重疊背側&腹側

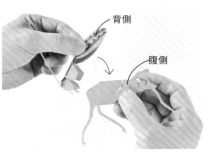

背側
腹側

分別裁剪背側＆腹側後重疊在一起。應用作品如螽斯（P.054）等種類。

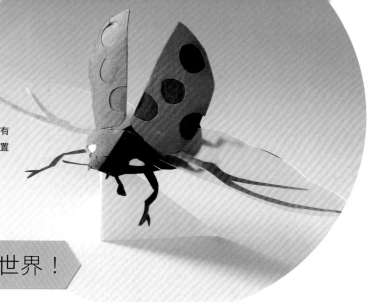

放置在底座上
更加栩栩如生！

將完成的作品放置在底座上作為裝飾更加有趣！本書的作品也有飛行中的昆蟲，若放置底在座上看起來將更加生動＆活潑。

step **3** 以立體剪紙挑戰昆蟲世界！

比一般的立體剪紙更加逼真的多色立體剪紙。基本構造與簡單的立體剪紙相同，但為了提升擬真度，增貼了與實物顏色＆斑紋相近的剪紙。

本書作品
就是使用此作法喔！

step **3** 製作方法

裁下所有組件後，貼上斑紋或圖案。請仔細觀看製作方法圖示，分辨需從正面黏貼的圖案（右圖）＆從背面黏貼的圖案（左圖）。再反摺腹側，將腹側前端黏貼於嘴周附近，略微調整觸角、足部、整體，就完成了！

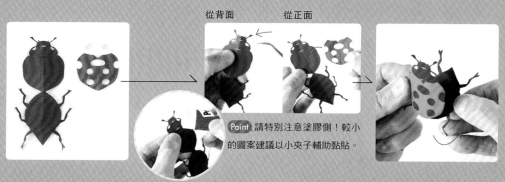

從背面　　　從正面

Point 請特別注意塗膠側！較小的圖案建議以小夾子輔助黏貼。

⚠ **一定要注意整體的輪廓！**

為了製作出「超逼真」的立體昆蟲剪紙，在製作途中＆最後都必須隨時以手調整輪廓線。不管使用什麼方法都可以！一邊製作一邊確認作品的完成圖，耐心地完成想象中的昆蟲紙雕塑吧！請先閱讀P.072的Column3，再開始動手作。

確認以下製作步驟

☑ **背部、翅膀、身體及邊緣處皆保持弧度**
以指腹按壓出主體的弧度輪廓。

☑ **足部**
輕輕摺疊足部展現立體感。將足部的根部作出山摺，使作品能夠站立。

☑ **頭部**
部分昆蟲作品只要稍稍調整頭部下垂的方向，就會更有真實感。

☑ **下巴**
往內摺疊增添立體感。

底座の製作方法

在此介紹簡單的底座製作方法。　　紙型 ➜ P.074

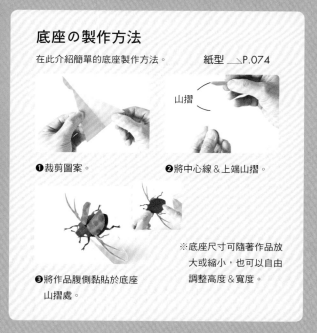

山摺

❶裁剪圖案。　　　❷將中心線＆上端山摺。

❸將作品腹側黏貼於底座山摺處。

※底座尺寸可隨著作品放大或縮小，也可以自由調整高度＆寬度。

準備工具

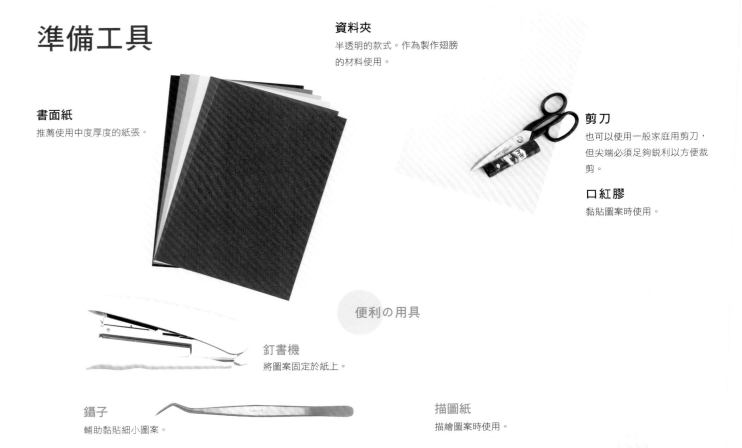

書面紙
推薦使用中度厚度的紙張。

資料夾
半透明的款式。作為製作翅膀的材料使用。

剪刀
也可以使用一般家庭用剪刀，但尖端必須足夠銳利以方便裁剪。

口紅膠
黏貼圖案時使用。

便利の用具

釘書機
將圖案固定於紙上。

鑷子
輔助黏貼細小圖案。

描圖紙
描繪圖案時使用。

圖案使用方法

製作作品前，請確認圖案的使用方法＆虛線的正確用意。

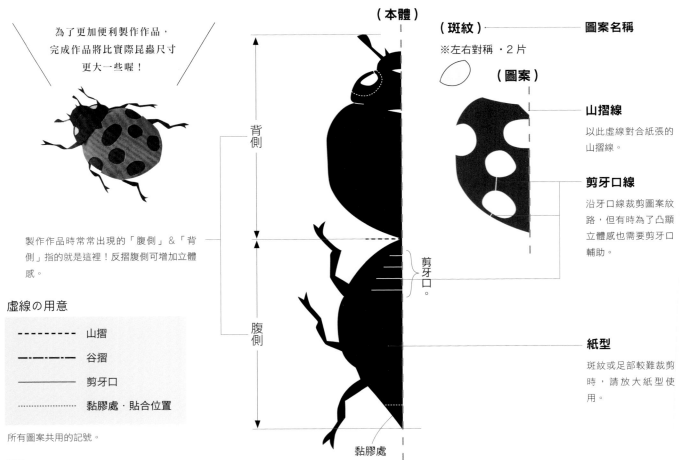

為了更加便利製作作品，完成作品將比實際昆蟲尺寸更大一些喔！

製作作品時常常出現的「腹側」＆「背側」指的就是這裡！反摺腹側可增加立體感。

虛線の用意

- - - - - - - -	山摺
— · — · — · —	谷摺
———————	剪牙口
··················	黏膠處‧貼合位置

所有圖案共用的記號。

（本體）

背側

腹側

黏膠處

（斑紋）

※左右對稱‧2片

（圖案）

剪牙口。

圖案名稱

山摺線
以此虛線對合紙張的山摺線。

剪牙口線
沿牙口線裁剪圖案紋路，但有時為了凸顯立體感也需要剪牙口輔助。

紙型
斑紋或足部較難裁剪時，請放大紙型使用。

Chapter

1

蝶＆蛾

蝶或蛾類，不論品種皆擁有美麗的斑紋。

將複雜的斑紋簡化＆留意顏色的組合變化，

就可以作出非常漂亮的作品！

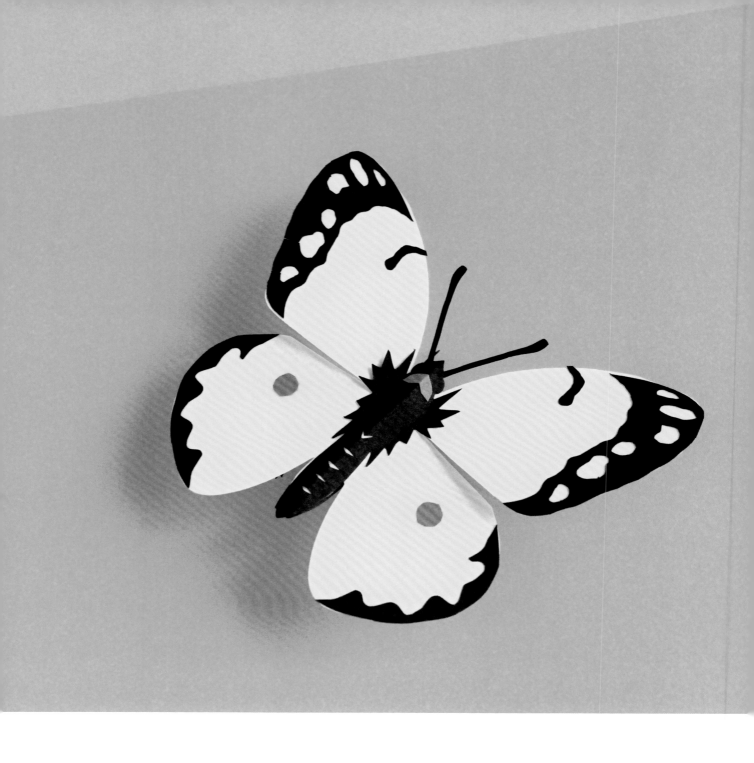

黏貼本體＆翅膀。

前翅膀貼上斑紋。

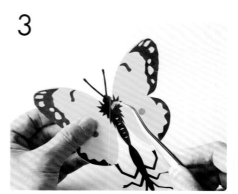

後翅膀貼上斑紋，胸部貼上絨毛。

黃紋粉蝶

《日本隨處可見，尤其是在開滿蓮花或白花三葉草的花壇裡。》

以日常生活常見的黃紋粉蝶作為初挑戰吧！在黃色的翅膀上黏貼黑色＆橘色斑紋，再反摺腹側，就可以作出如此逼真又可愛的黃紋粉蝶。

紙型 ⟶ P.074

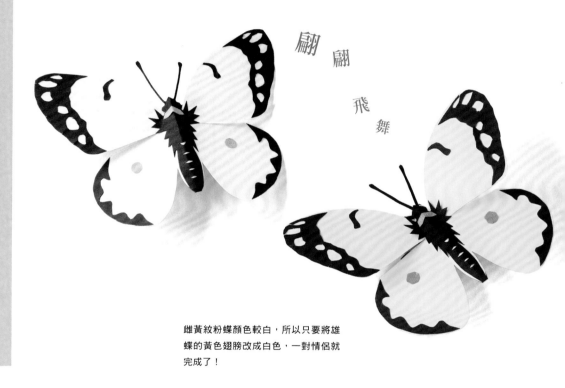

翩翩飛舞

雌黃紋粉蝶顏色較白，所以只要將雄蝶的黃色翅膀改成白色，一對情侶就完成了！

4
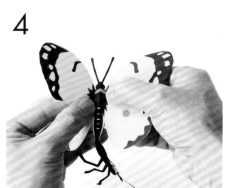
胸部山摺後，翅膀接合處輕輕谷摺。

5
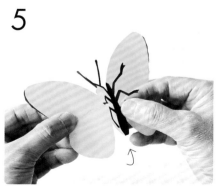
腹側往內翻摺後黏貼邊端。

6
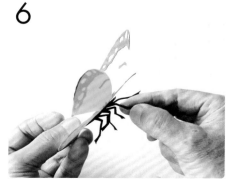
輕輕摺疊足部，整理整體的輪廓。

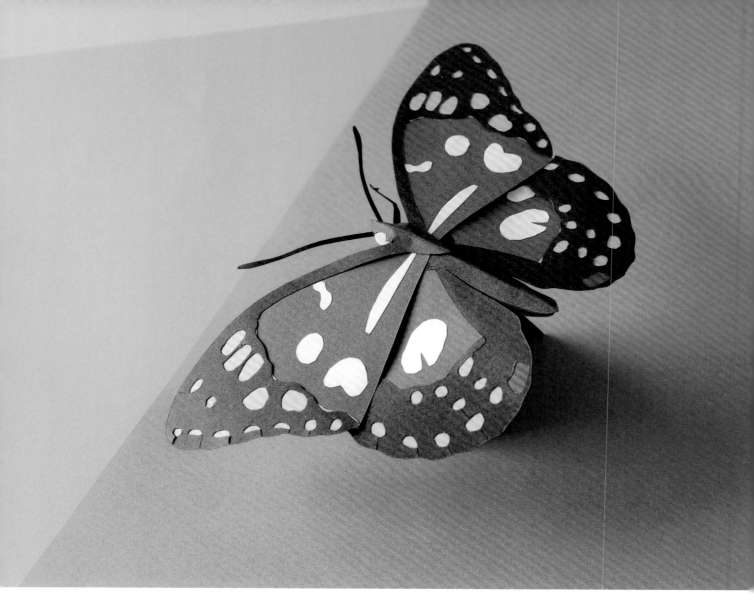

No._02

紫色王蝶

《日本的國蝶。常常出現於麻櫟或枹櫟樹周邊。》

綻放著藍紫色翅膀的美麗紫色王蝶。看似複雜的翅膀花紋，
只要依照順序黏貼圖案就可以完成美麗的蝴蝶。此品種難得
一見，現在卻可以放在手上盡情欣賞其立體的姿態囉！

紙型 ⏜ P.016　　底座 ⏜ P.007

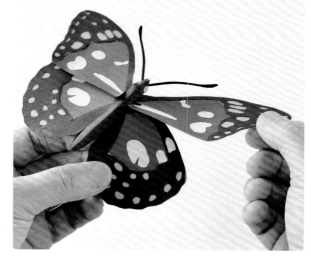

後翅重疊看不到的地方
也有美麗的斑紋。

大絹斑蝶

《可見於日本、朝鮮半島、台灣等地。春秋季節會貫穿日本列島,進行長距離旅行。》

大絹斑蝶不像一般蝴蝶震動翅膀,而是像跳舞一般的飛翔。依據其柔美的模樣來製作,前翅膀的表面為黑色、背面為深茶色,後翅膀的背面則貼上黑色的花紋⋯⋯為了呈現更真實的感覺,必須連細微處都要注意。

紙型 ⟋ P.017 底座 ⟋ P.007

今森老師の悄悄話

許多品種的蝴蝶的翅膀表裡斑紋都非常不一樣。雖然因此在製作時會比較花費時間,但完成後的滿足感更是100%!

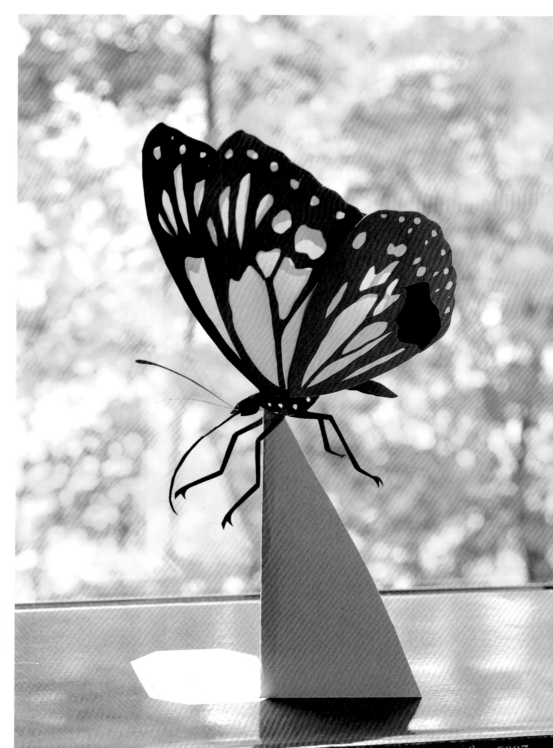

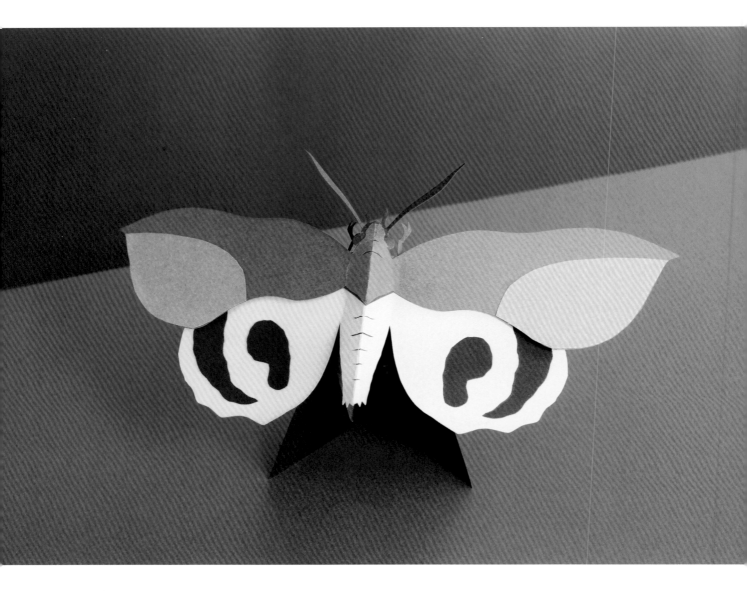

No._04

枯葉夜蛾

《日本或東南亞時常可見如枯葉般的蛾。此幼蟲需要餵食白木通的葉子。》

模仿枯葉顏色,是個隱藏高手的枯葉夜蛾。以茶色的前翅對
比黃褐色＆黑斑紋的鮮豔後翅;頭部貼上前翅,腹部貼上後
翅,最後再將兩部分貼合就完成了!

紙型 ⟍ P.018　　底座 ⟍ P.007

尖銳的觸角前端為其特徵。

 今森老師 の 悄悄話

以枯葉形狀為基礎來裁剪前翅膀。依枯葉夜蛾種類不同,咖啡色也會有微妙的
差異,建議可以試著以不同深淺的咖啡色進行搭配。

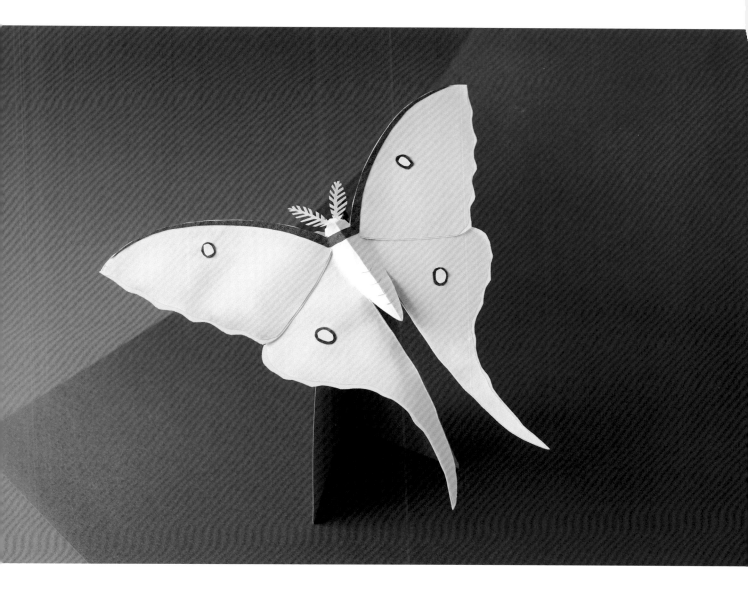

05
大水青蛾

《日本的蛾類。水藍色的大翅膀是主要特徵。》

擁有仙女般優雅氛圍的大水青蛾。觸角＆翅膀邊緣的黃色其
實是以一張紙張裁剪而成，貼在水藍色紙張的背面。擺放於
底座上時，使後翅膀稍稍往下放置，看起來就好像正在飛翔
呢！

紙型 ⟍ P.019　底座 ⟍ P.007

今森老師の悄悄話

夜晚時圍繞在燈光下的大水青蛾真的非常美麗，請一定要試著作作看！纖細的
觸角需小心裁剪，這正是展現剪紙技術的大好時機唷！

如羽毛般美麗の觸角。

紫色王蝶

P.012

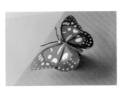

※在本體★的位置附上記號。

【製作方法】

❶從前翅背面貼上眼睛，後翅背面貼上白色＆紅色斑紋。

❷在藍色圖案上黏貼白色斑紋。

❸從前後翅膀背面依序貼上黃色、藍色圖案。

❹對齊★記號，將本體貼上後翅膀。

❺將本體貼上前翅膀。

❻從翅膀根處輕輕谷摺，再將頭部摺疊成三角形展現立體感。

❼反摺腹側，貼合邊端。

❽調整足部＆整體輪廓。

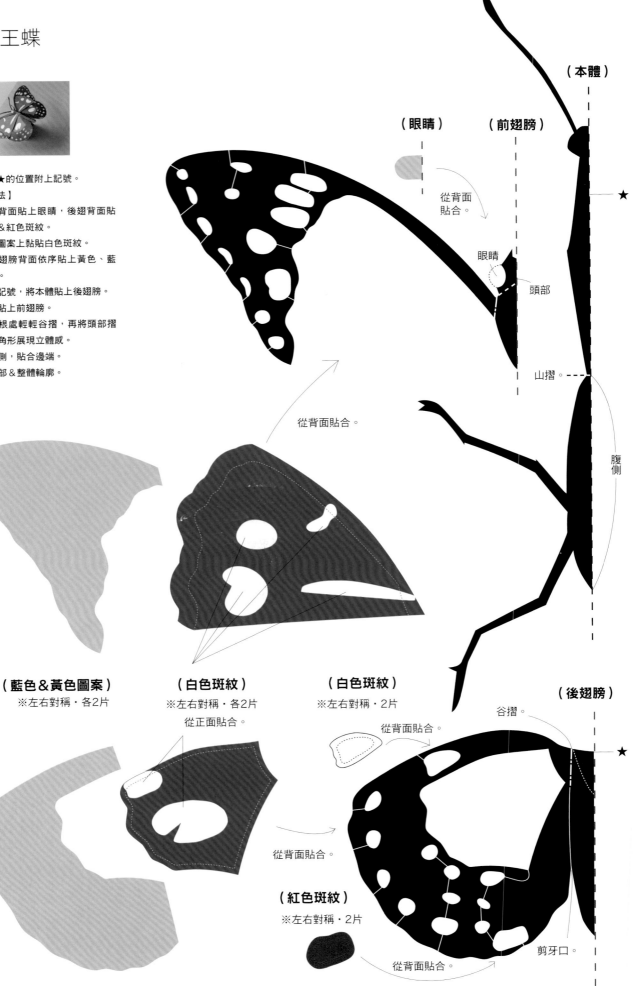

（眼睛）

（前翅膀）

（本體）

★

從背面貼合。

眼睛

頭部

山摺。

腹側

從背面貼合。

（藍色＆黃色圖案）
※左右對稱・各2片

（白色斑紋）
※左右對稱・各2片
從正面貼合。

（白色斑紋）
※左右對稱・2片

（後翅膀）

谷摺。

★

從背面貼合。

從背面貼合。

（紅色斑紋）
※左右對稱・2片

從背面貼合。

剪牙口。

大絹斑蝶

P.013

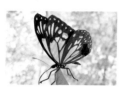

※在本體★的位置附上記號。

【製作方法】

❶從本體背面貼上圖案。

❷從後翅膀・裡圖案背面貼上斑紋。

❸仔細分辨前翅膀正反面黏貼的圖案
　顏色後貼合。

❹將後翅膀正反面貼上表圖案＆裡圖
　案。

❺翅膀根處輕輕谷摺，展現立體感。

❻對齊★記號，將本體貼上後翅膀。

❼對齊☆記號，將本體貼上前翅膀。

❽左右翅膀間貼上紙片加以固定（參
　見右圖）。

❾將吸吮口往下彎曲，調整足部＆整
　體輪廓。

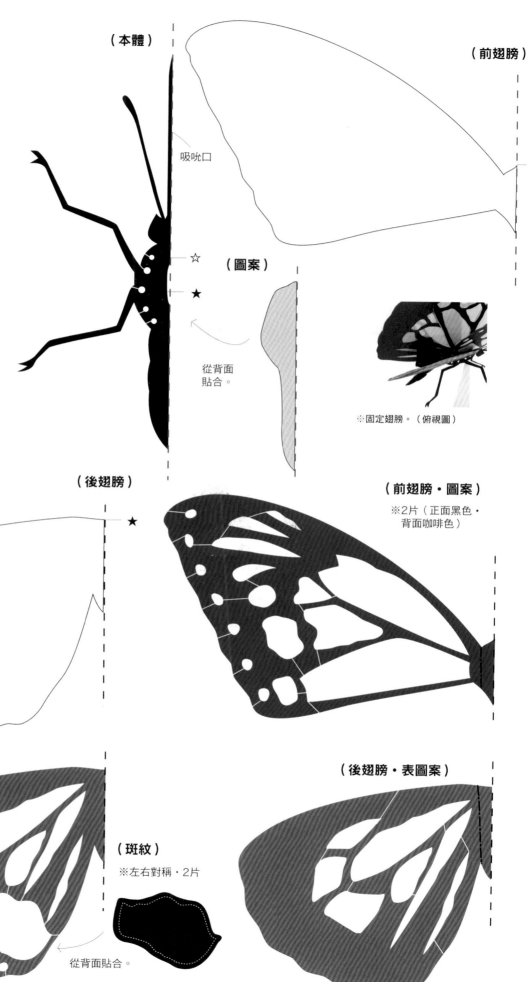

（本體）

吸吮口

☆

★

（前翅膀）

☆

（圖案）

從背面
貼合。

※固定翅膀。（俯視圖）

（後翅膀）

★

（前翅膀・圖案）

※2片（正面黑色・
背面咖啡色）

（後翅膀・裡圖案）

（斑紋）

※左右對稱・2片

從背面貼合。

（後翅膀・表圖案）

枯葉夜蛾

P.014

【製作方法】
❶前後翅膀各自貼上圖案。
❷對齊眼睛位置,將頭部貼於前翅
　膀。
❸對齊★記號,將腹側貼上後翅膀。
❹將前翅膀黏合於後翅膀黏份上。
❺翅膀根處輕輕谷摺,展現立體感。
❻頭部往下彎曲,調整足部、觸角、
　整體輪廓。

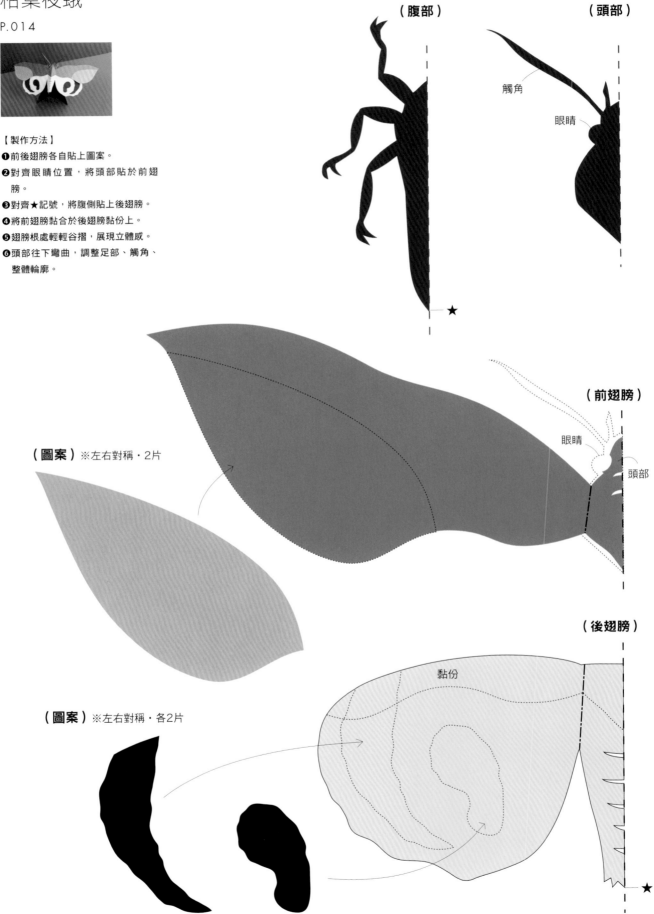

（腹部）　　　（頭部）

觸角

眼睛

★

（圖案）※左右對稱・2片

（前翅膀）

眼睛

頭部

（圖案）※左右對稱・各2片

（後翅膀）

黏份

★

大水青蛾

P.015

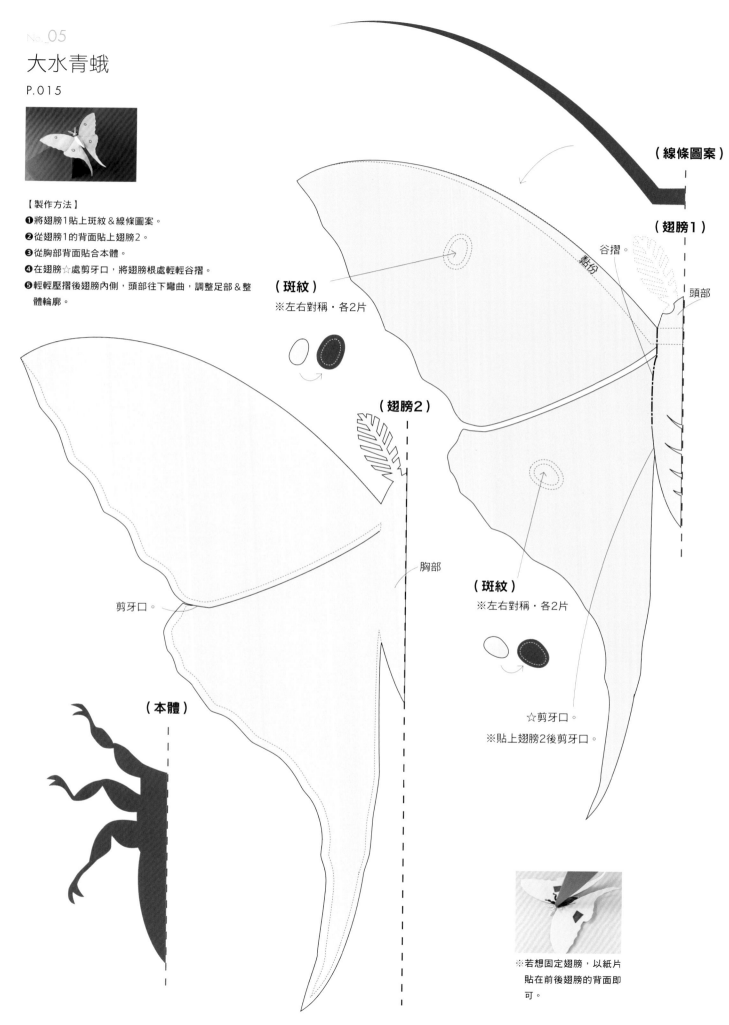

【製作方法】
❶將翅膀1貼上斑紋＆線條圖案。
❷從翅膀1的背面貼上翅膀2。
❸從胸部背面貼合本體。
❹在翅膀☆處剪牙口，將翅膀根處輕輕谷摺。
❺輕輕壓摺後翅膀內側，頭部往下彎曲，調整足部＆整體輪廓。

（線條圖案）

（翅膀1）

谷摺。

黏份

頭部

（斑紋）
※左右對稱·各2片

（翅膀2）

胸部

（斑紋）
※左右對稱·各2片

剪牙口。

☆剪牙口。

※貼上翅膀2後剪牙口。

（本體）

※若想固定翅膀，以紙片貼在前後翅膀的背面即可。

column 1

column 1

我の剪紙世界

在剪紙的時候，我常常被問到為何不使用更便利的美工刀？最主要的原因在於只有剪刀才可以剪出圓滑的曲線線條，而且剪刀不需要在桌子上裁切，隨時都可以製作也不會感到疲憊。一旦習慣了，就會感覺剪刀像是手指的一部分一樣，非常不可思議；對我來說，美工刀是一種「工具」，但是剪刀卻是我身體的一部分！

知名童話畫家Andersen也是剪刀剪紙的好手喔！以前在北歐，都是使用剪刀剪紙，也有的國家會將其當成重要傳統工藝來保護傳承喔！題材均採自身邊的真實事物，這一點和我堅持的剪紙原則非常相似。

我的剪紙沒有一般市販的蝴蝶或蜻蜓等模糊抽象的生物。蝴蝶就剪真實的鳳蝶，蜻蜓就剪真實的無霸勾蜓，堅持以寫實風格呈現世界上真實的昆蟲種類。因此真正遇到這些昆蟲時，感動更是不可言喻；看著完成的作品，腦中就會自然浮現這些昆蟲在大自然中優遊自在的情景。對我來說，徜徉於大自然中觀察生物＆剪紙，都與生活密不可分哪！

從小學開始玩摺紙，對於這種左右對稱即可作出美麗作品的剪紙感到非常神奇，因而熱衷於剪紙作品。我喜歡的剪紙題材：魚、鳥、昆蟲，都是自然界的生物。陪伴我的就是一把剪刀！其實仔細想想，不論是昆蟲、鳥或植物，大自然界的生物都是左右對稱的。年幼時發現了即使沒有照原本的線條裁剪也可以製作出美麗作品的魔法，就是我剪紙的原點。

關於剪刀

左邊是已經愛用10年以上德國製剪刀（HENCKELS／18cm紙用）。
右邊則是為了更便利裁剪，特別請撥州刀剪達人開發製作的。

作品靈感來源

工作室座落於可以飽覽琵琶湖的田園風景中，四周林木環繞，一整年皆可看到非常多種類的昆蟲，我的作品就在此環境中誕生。
左圖／隱藏在橡子樹林內的工作室。
右圖／為了聚集更多生物而建造的庭園。

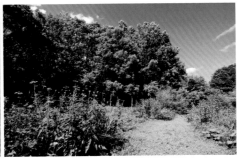

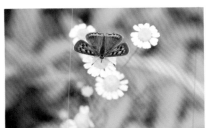

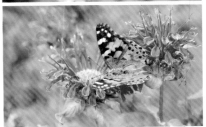

拜訪庭園の蝴蝶好朋友們

上圖／造訪麻櫟花朵的銅灰蝶。
下圖／美國薄荷屬上的小紅蛺蝶。

2

獨角仙・鍬形蟲
瓢蟲・甲蟲類

獨角仙等甲蟲類昆蟲有著華麗搶眼的外型，

非常適合製作成立體的3D剪紙。

先從基本的的製作方法開始學習，再應用變化出各種不同種類的昆蟲吧！

鋸鍬形蟲

《日本的鍬形蟲。食用橡子樹或枹櫟的樹汁。》

鍬形蟲的代表選手就是鋸鍬形蟲！請小心裁剪巨大彎曲的大顎、摺疊關節處，使身體呈彎曲狀展現立體感，帥氣的鋸鍬形蟲就完成了！製作不同顏色的鍬形蟲，來場激烈的拚鬥吧！

紙型 ◿ P.075

 今森老師 の 悄悄 話

鋸鍬形蟲天性喜歡打架。鋸鍬形蟲像剪刀的部分被稱為「大顎」。製作鍬形蟲等類甲蟲時，重複摺疊關節處就可稍稍展現其獨有的魅力，所以雖然細部製作有點複雜，請善用指甲小心摺疊作品。加油喔！

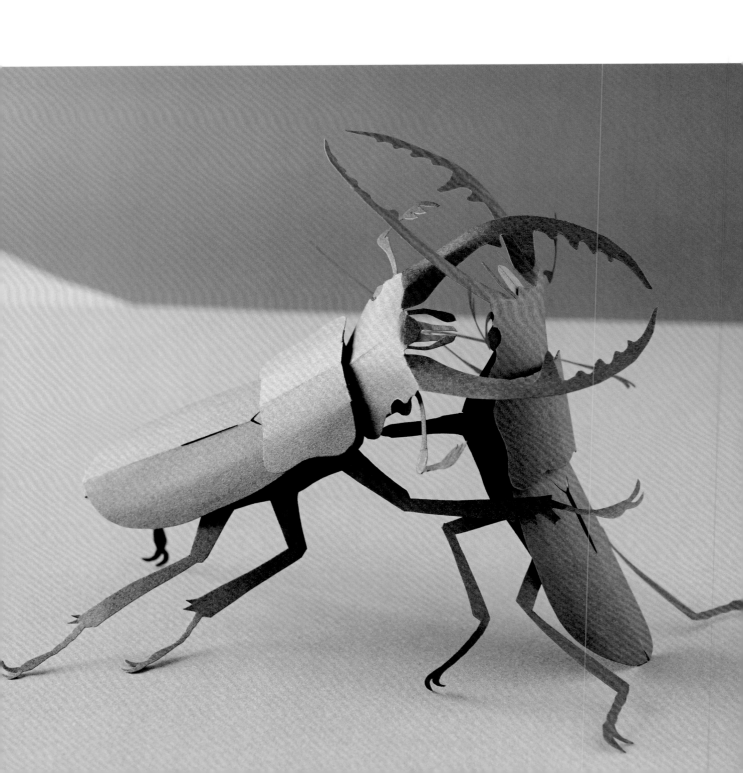

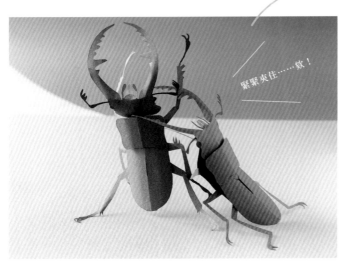

緊緊夾住……欸！

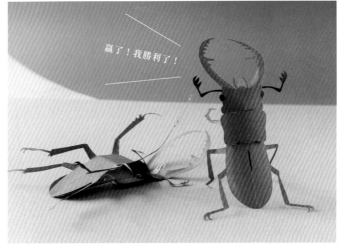

贏了！我勝利了！

1

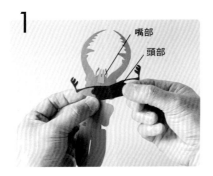

嘴部
頭部

從背面黏貼嘴部＆頭部。

2

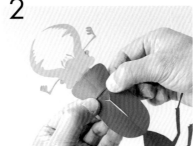

在背側兩處關節分別進行谷摺・山摺、山摺・谷摺。

3

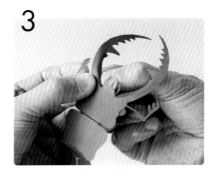

摺疊大顎內側，增添立體感。

4

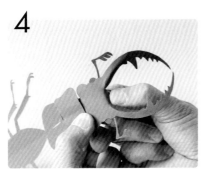

摺疊嘴巴觸角根部。

5

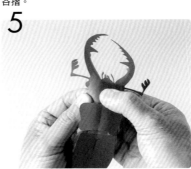

將頭部邊緣輕輕彎曲摺疊。

6

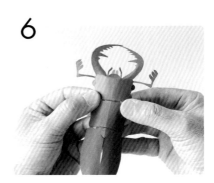

調整背部弧度線條。

7

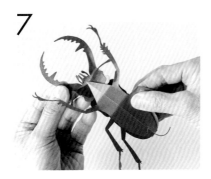

反摺腹側，貼合邊端於嘴部附近。

8

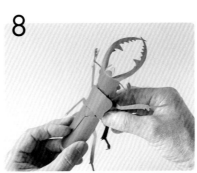

調整足部＆整體輪廓。
（參見P.072 Column3）

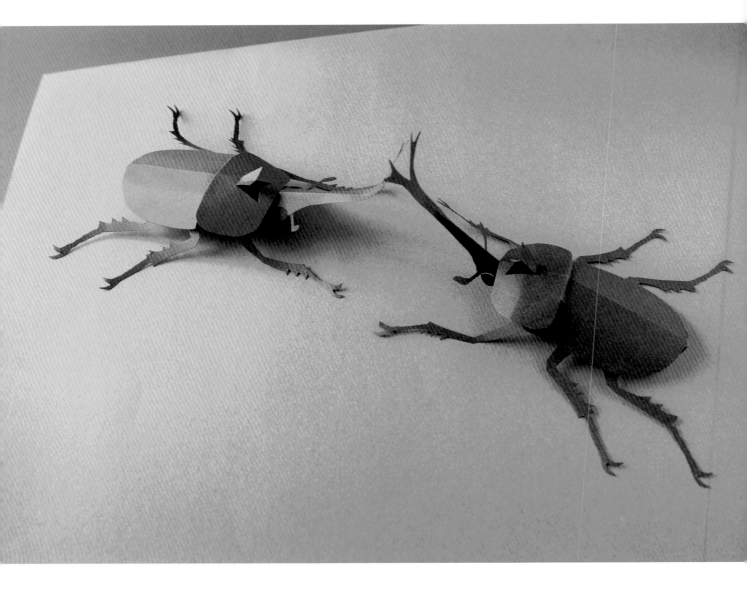

No._07

獨角仙

《日本的獨角仙。食用橡子樹或枹櫟的樹汁。》

樹林的王者──獨角仙。不需要很多圖案組件就可以製作出逼真的作品,立刻試著挑戰看看吧!頭角稍稍朝上,足部牢靠的踏在地上……調整整體輪廓,展現出頂天立地的王者風範!

紙型 ⟶ P.076

1 頭部

從本體內側貼上頭部。

2

將背側關節山摺・谷摺。

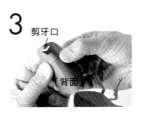

3 剪牙口

背面

胸部沿牙口線往內側摺疊,使背面整體呈現弧度。

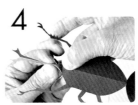

4

如圖所示按壓頭部根部,凸顯立體感。

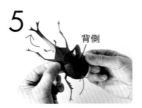

5 背側

彎曲頭角,背側往腹部上側摺疊&黏貼。

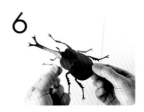

6

調整足部&整體輪廓。

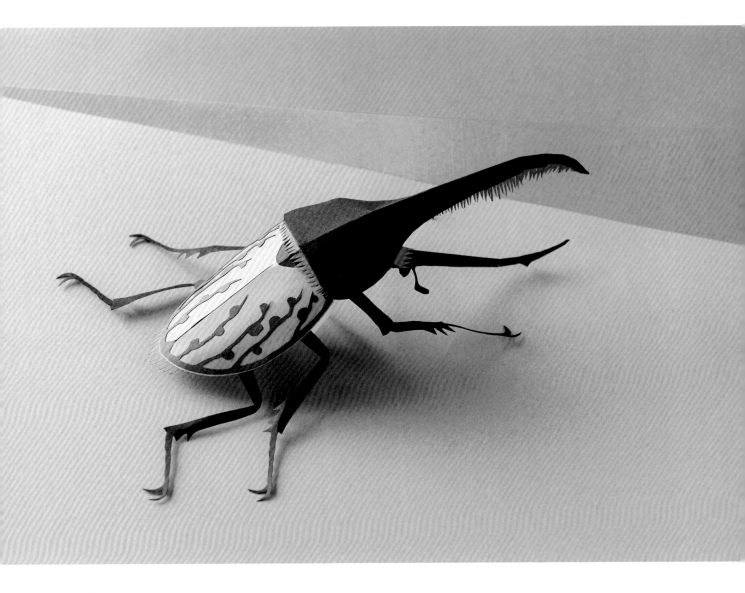

No._08
長戟大兜蟲

《棲息於巴西、哥倫比亞等中南美的叢林中。》

雄性身長可達17cm，為世界最大的獨角仙。作為特徵的特殊斑紋＆絨毛裁剪起來比較困難，但黏貼時可是很有樂趣喔！稍稍彎曲上下包夾的兩支大顎，看起來更是帥氣十足！

紙型 ___ P.042

 今森老師 の 悄悄話

真正的長戟大兜蟲前翅膀側，附有複雜的斑紋圖案。將此作品的背殼貼上串珠般的美麗圖案，就彷彿真正的長戟大兜蟲出現了一般！

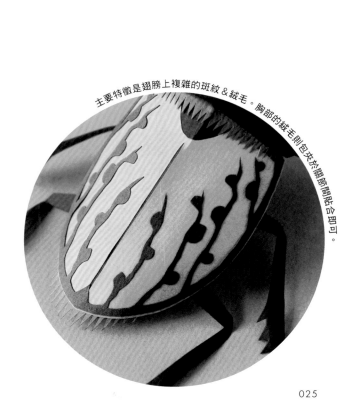

主要特徵是翅膀上複雜的斑紋＆絨毛。胸部的絨毛則包夾於關節間貼合即可。

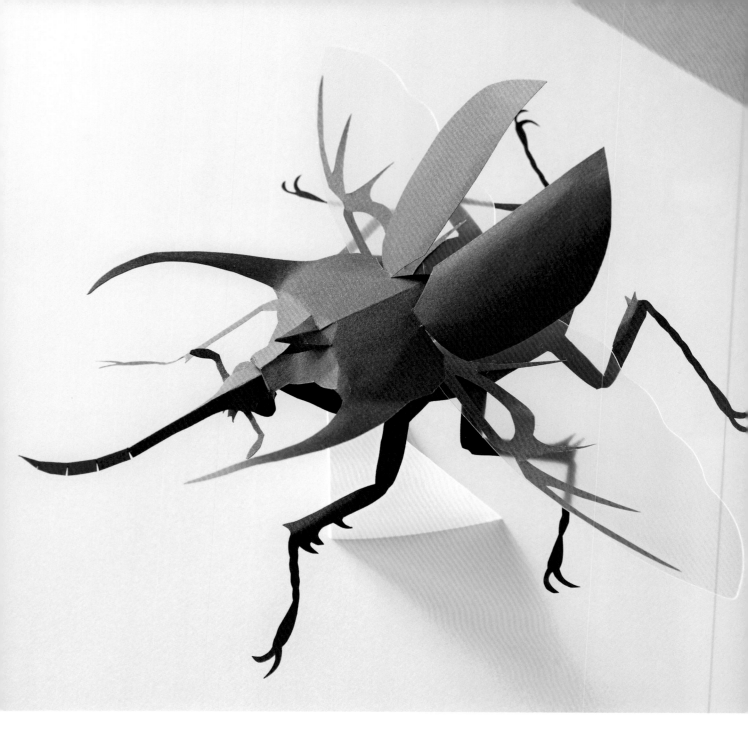

No._09

高加索大兜蟲

《以東南亞最大的獨角仙聞名世界。棲息於叢林山間。》

大大的翅膀發出「嗡──」的震動聲，飛翔於天空的高加索大兜蟲。
為了呈現後翅膀半透明的狀態，而以透明資料夾進行製作。大大彎曲
的頭角＆胸角，搭配強而有力振翅的前翅，壓迫力滿點！

紙型 ⟍ P.077　　底座製作方法 ⟍ P.007

1

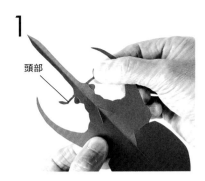

頭部

從背側背面貼合頭部。

2

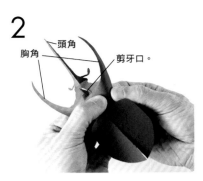

頭角
胸角
剪牙口。

摺疊背側關節。將胸部牙口處沿線掀摺於表面、邊緣作出圓弧狀，再稍稍摺疊胸角內側展現立體感（參見P.023步驟3）。

3

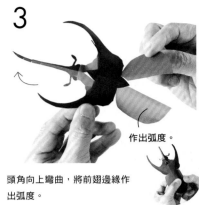

作出弧度。

頭角向上彎曲，將前翅邊緣作出弧度。

4

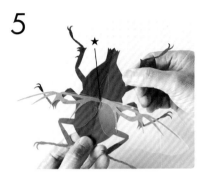

谷摺。

胸角根部谷摺作出弧度，將前翅立起。

5

從腹側貼上透明的後翅膀（對齊★合印記號）
※後翅膀製作方法參見P.048。

6

利用腹側＆胸部的牙口線使其立起，在黏份背面塗上黏膠。

7

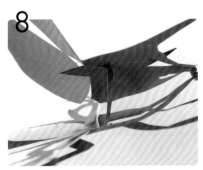

將腹側邊端黏份塗上黏膠，黏貼於背側頭部的背面。

8

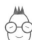

將步驟6的黏份貼在背側上，以凸顯立體感。

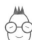
今森老師の悄悄話

挑戰振翅飛翔的姿態！飛翔的昆蟲，需先立起前翅膀後再製作後翅膀，所以作法和一般的昆蟲不太一樣。資料夾翅膀的作法參見P.048 Column2，有詳細的介紹喔！

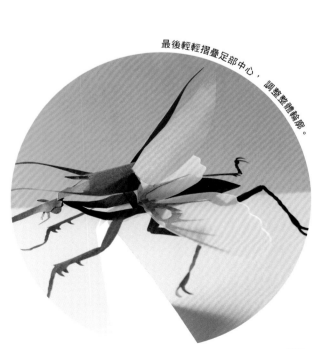

最後輕輕摺疊足部中心，調整整體輪廓。

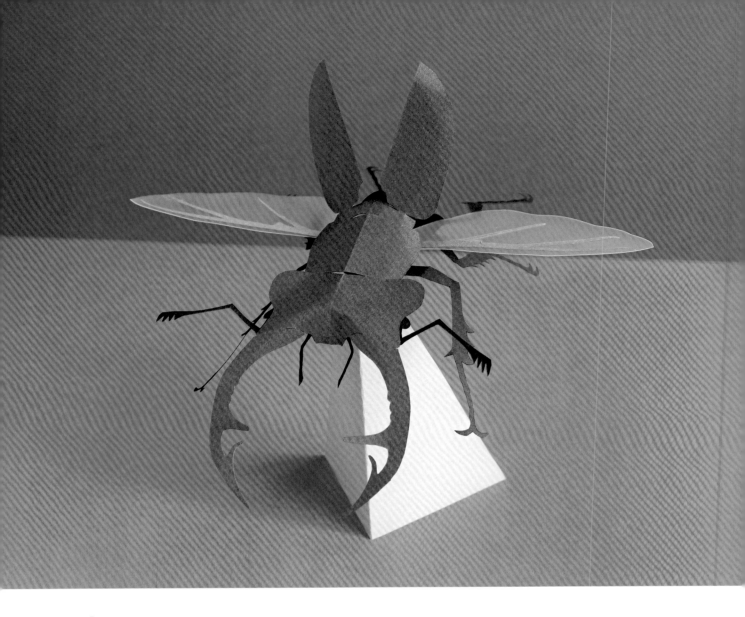

No._10

歐洲鍬形蟲

《歐洲最大的鍬形蟲，與日本高砂深山鍬形蟲為同一種類。》

如戰士般英勇帥氣的歐洲鍬形蟲。貼上透明的後翅膀，製作
出振翅飛翔的自由勇者吧！

紙型 �P.078　底座製作方法 ⎫P.007

剪牙口，立起前翅膀。

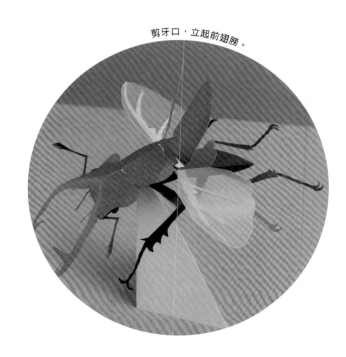

No._11

黃金鬼
鍬形蟲

《棲息於印度尼西亞或馬來西亞的叢林。》

全身金黃色非常罕見的鍬形蟲種類,是眾多收集家夢寐以求卻非常稀少珍貴的昆蟲。此作品需將表面貼上金黃色摺紙,黏貼足部時亦需將金色摺紙貼在正面。

紙型 ⟶ P.043

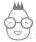
今森老師の悄悄話

為了表現出閃閃發亮的金黃色,以金色的摺紙製作。雖然比真實的黃金鬼鍬形蟲稍微華麗,但也不失真地展現出本體高品格＆厚重的風貌。

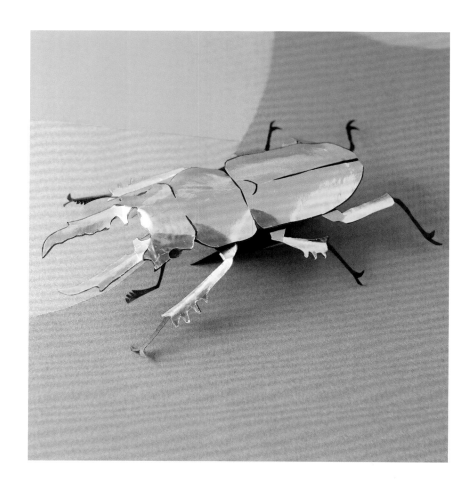

No._12

彩虹
鍬形蟲

《棲息於紐幾內亞到澳洲的熱帶雨林中》

在小朋友之間擁有超人氣!散發著七色的光彩,被稱為世界上最美的鍬形蟲。以黑色為基底,貼上五彩繽紛的顏色非常有趣唷!

紙型 ⟶ P.043

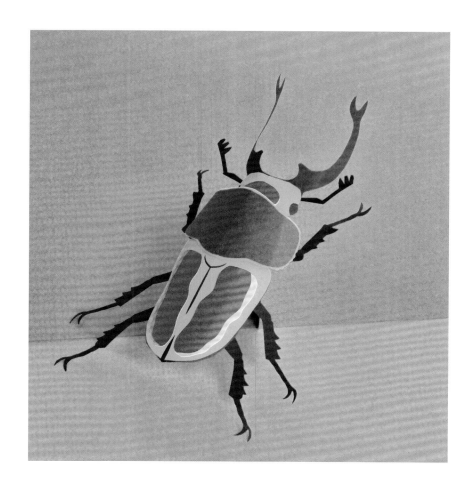

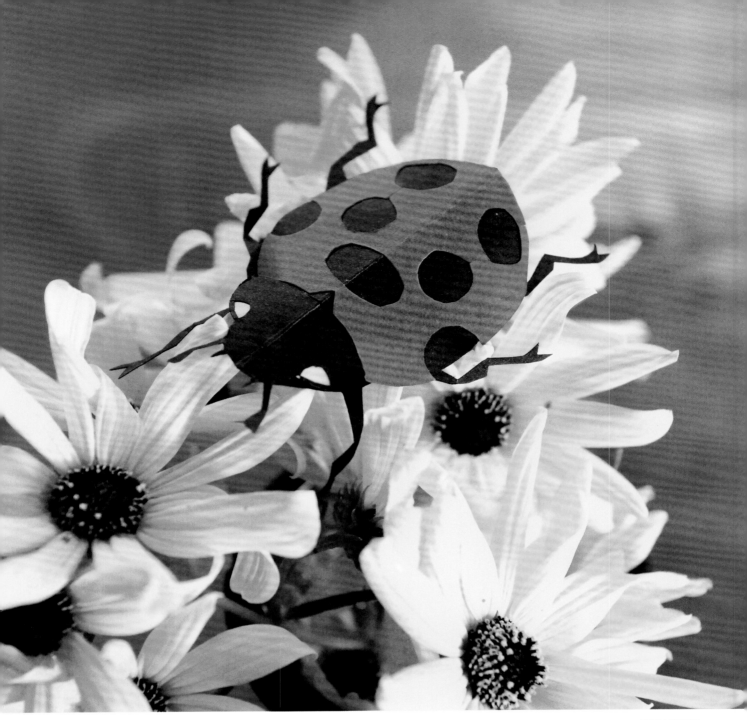

行走中的姿態。

No._13

七星瓢蟲

《棲息於日本，是常見的昆蟲。紅色的翅膀上有七個黑色斑紋。》

如名一般，在紅色的翅膀上有七個黑色斑紋的七星瓢蟲。黑色斑紋不是貼上去，而是將紅色
翅膀以圓點狀剪空表現出來的。請也挑戰看看行走中、飛翔中……各種不同的姿態吧！

紙型 ◢ P.079　　底座 ◢ P.007

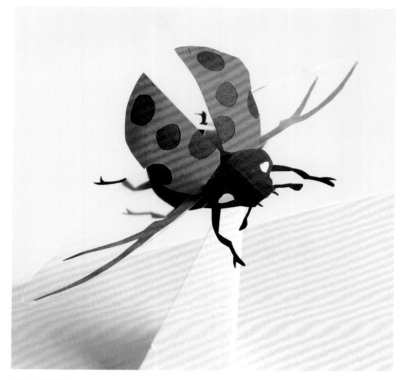

飛翔中的姿態。

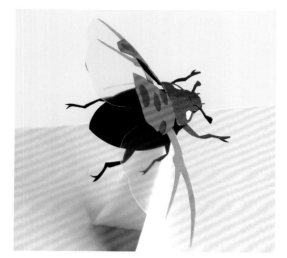

從後方觀看，包夾著透明資料夾的後翅膀。

製作方法〔行走中的姿態〕

1
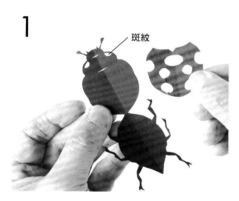
斑紋

從背側背面貼上斑紋，再將圖案黏貼於背側表面。

2
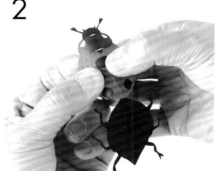

將背部作出弧度。

3
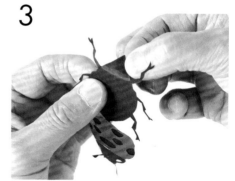

輕輕摺疊＆彎曲腹側的黏份。

4
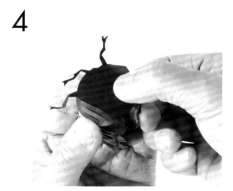

輕輕摺疊＆彎曲剪有牙口的腹側部分。

5
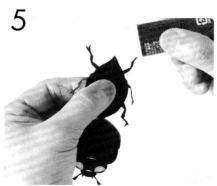

將黏份塗上接著劑。

6
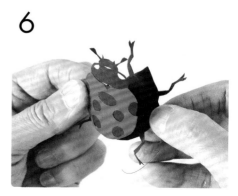

反摺腹側，貼合邊端，再調整足部＆整體輪廓。

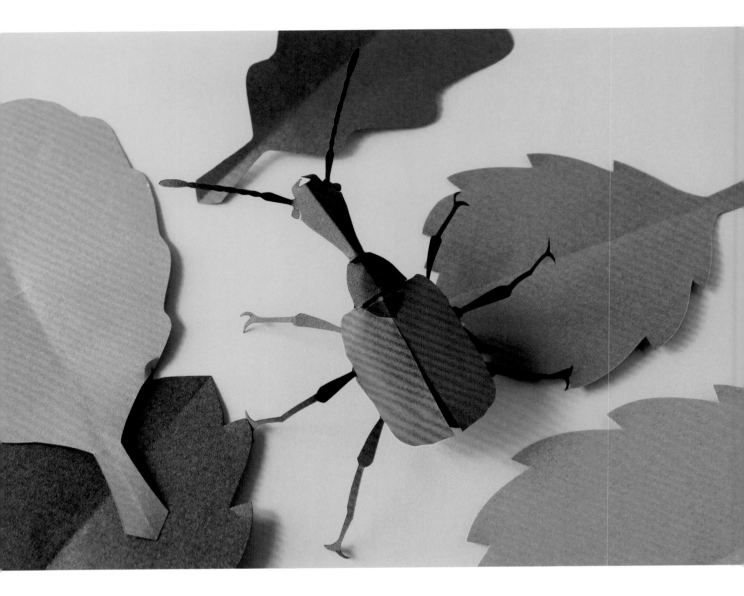

長頸捲葉象鼻蟲

《日本昆蟲,出現於5月闊葉樹生長嫩葉時。母蟲會切割葉子主脈,包捲起來產卵。》

擁有可愛的紅色翅膀的長頸捲葉象鼻蟲。雖然真實的尺寸只有小指指甲般的大小,但製作立體昆蟲剪紙時,尺寸大一點也沒關係!本作品圖案組件數量少,製作方法也非常簡單。

紙型 __ P.080

細長的頭部為其特徵。

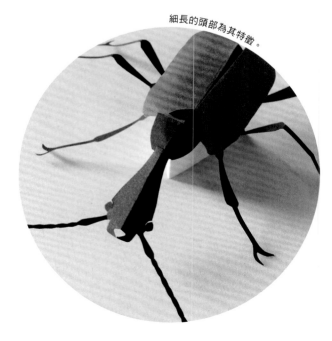

 今森老師 の 悄悄話

因為母蟲包捲葉子的模樣與從前的信紙相似,所以被稱作「捲葉」。象鼻蟲的種類眾多,且各有不同的獨特之處。因為外形相似,所以可用相同圖案組件作出不同種類的象鼻蟲。

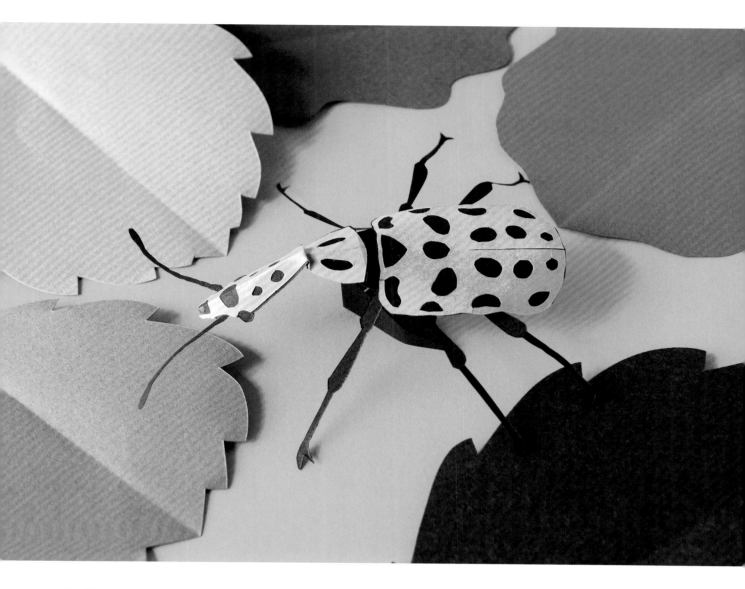

No._15

黑點捲葉象鼻蟲

《日本象鼻蟲的近親,喜歡日本栗、橡樹、麻櫟的葉子。》

黑點捲葉象鼻蟲身上的斑紋就像豹紋一般的美麗,是象鼻蟲
的其中一種。頸部關節需貼上黃土色斑紋後再摺疊製作。

紙型 ➘ P.080

正視圖。

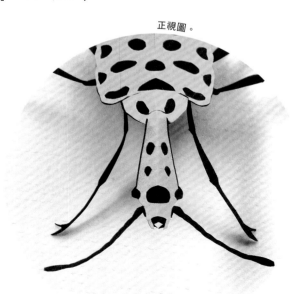

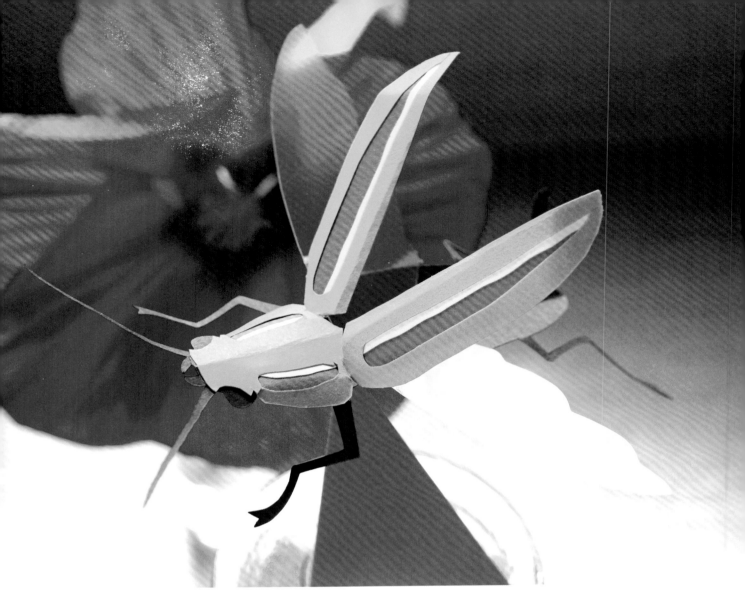

No._16

彩虹吉丁蟲

《下午時段常見其飛翔在朴樹或櫸樹等闊葉樹的上空。》

日本自古就很喜愛這種美麗的彩虹吉丁蟲。以黃色＆橘色的
色紙來表現彷彿彩虹般的顏色，取其活力充沛地在炙熱的太
陽底下飛翔的模樣為靈感來製作。

紙型 ⌒ P.044　底座製作方法 ⌒ P.007

正視圖。

櫛角叩頭蟲

《出現於初夏至盛夏日本的叩頭蟲，常棲息於灌木叢中。》

伸展著流暢線條的長櫛齒觸角的叩頭蟲。請留意其優雅的對稱曲線，輕
柔地揮動剪刀，小心裁剪。

紙型 ⟋ P.081

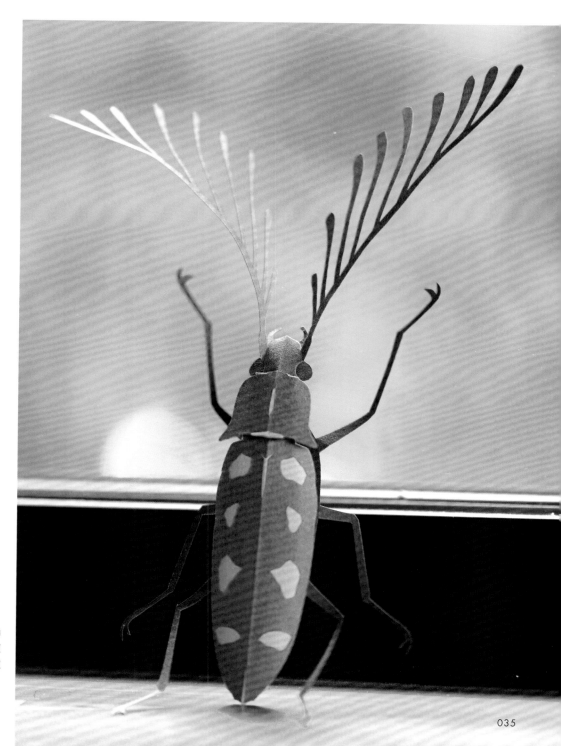

今森老師 の 悄悄話
忍不住想讚美：「多麼美麗的觸角
啊！」令人覺得不可思議的櫛角叩頭
蟲，美麗的姿態最適合作為剪紙的題
材。

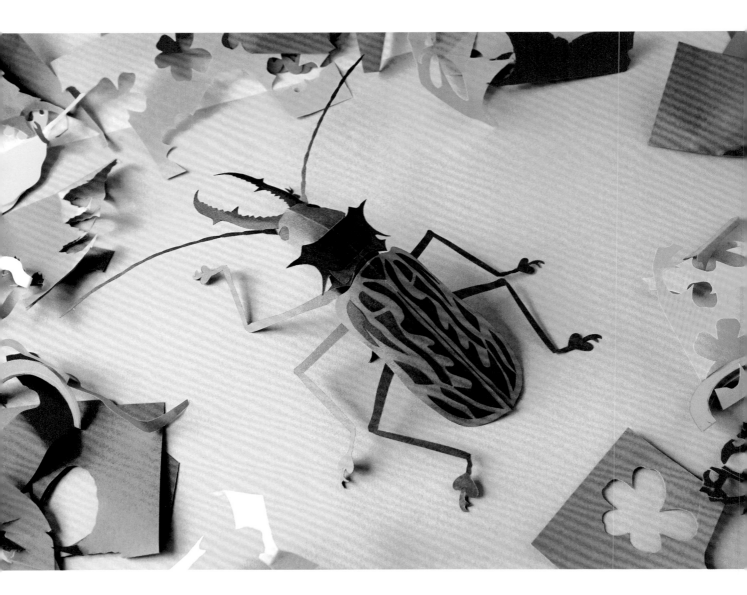

No._18

長牙天牛

《棲息於南美的巨大天牛。》

擁有鍬形甲蟲大顎般的天牛。需從表面一個一個慢慢地貼上
充滿亞馬遜熱帶風味的深茶色斑紋。

紙型 ⟋ P.046　　底座製作方法 ⟋ P.007

以比臉部更深的顏色製作大顎，增添魄力。

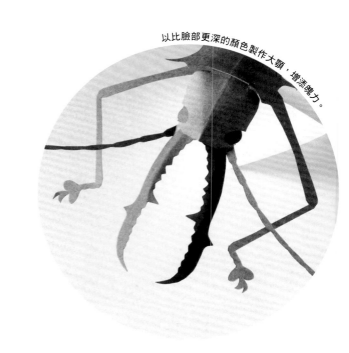

 今森老師 の 悄悄話

前翅膀的紋路較複雜，裁剪時會比較困難。但是如此個性化的圖案絕對要挑
戰看看喔！注意左右對稱，小心翼翼地貼在翅膀上。

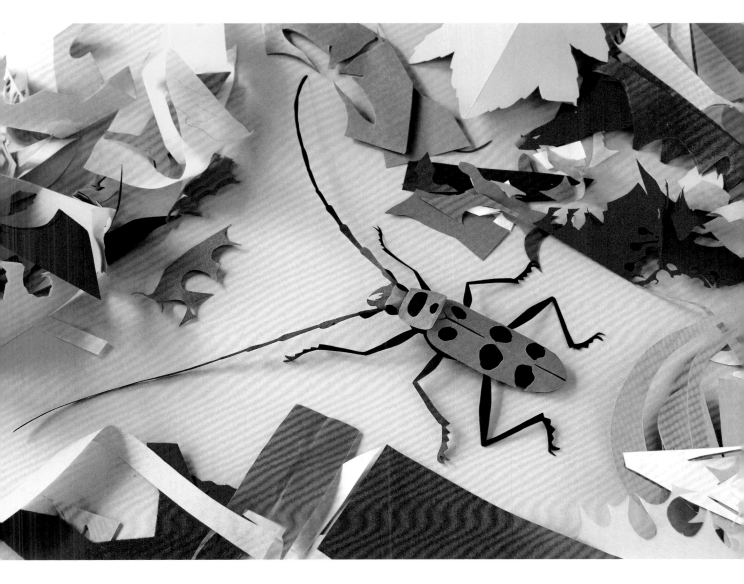

No._19

瑠璃星
天牛

《常見於日本山間的木材堆置場。》

以鮮豔的藍色基底搭配上黑色的醒目斑紋，美麗的瑠璃星天牛。在裁剪比身體更長的觸角時，不要剪斷了喔！

紙型 ◿ P.082

1 背側貼上斑紋。

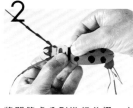

2 將關節處分別進行谷摺·山摺、山摺·谷摺。

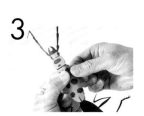

3 背側輕輕作出弧度。

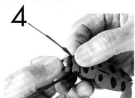

4 大顎稍稍往下彎曲。

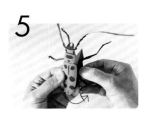

5 反摺腹側，貼合邊端，再調整足部＆整體輪廓。

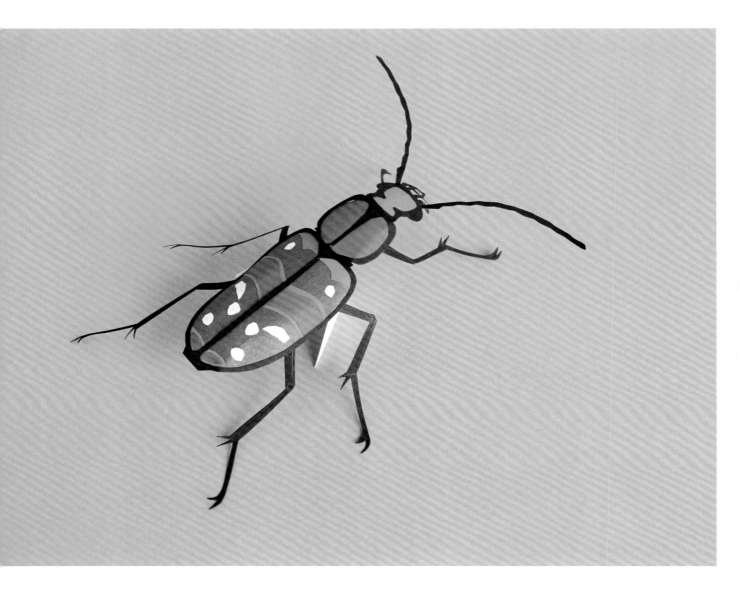

No._20

虎甲

《日本的神社內或農村時常可見。肉食類,主食為螞蟻或西瓜蟲。》

混雜著紅色、藍色、綠色,非常美麗的虎甲。為了凸顯其鮮豔的顏色,以黑色基底作出框線,從背面重疊貼上如馬賽克玻璃般的顏色。

紙型 ⟋ P.045　底座製作方法 ⟋ P.007

足部細長,和觸角一樣都很纖細,裁剪時需特別留意。

 今森老師 の 悄悄話

虎甲又被稱為「引路蟲」,是一個很好的指示物種。常在路人行走時,在人前作短距離飛翔,就好像在帶路一般。

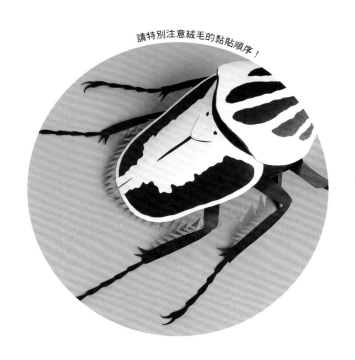

請特別注意絨毛的黏貼順序！

大角金龜

《棲息於非洲巨大的金花金龜，雄的身長有時可超過10cm。》

夢幻的大角金龜。不論是姿態、斑紋或造型都無懈可擊的魅
力甲蟲！以白色紙張小心地裁剪斑紋圖案，展現獨特的個
性。強健的身體也是製作重點之一。

紙型 ⟍ P.047　底座製作方法 ⟍ P.007

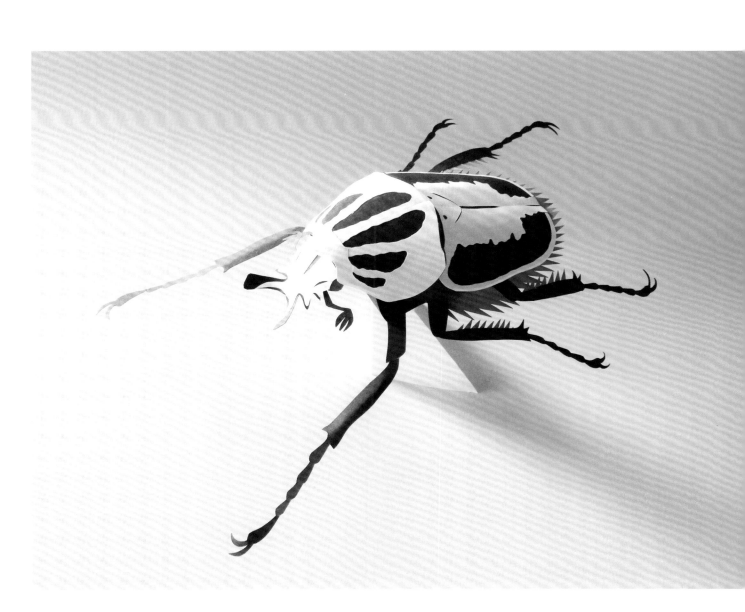

No._22

糞金龜
(埃及聖甲蟲)

《法布爾昆蟲世界裡登場的著名聖甲蟲。》

將動物的糞便搓圓成糞球,以後足拚命推運的可愛糞金龜。只要將紙
張剪成圓形即可變成糞球。建議可以摺疊三角形或金字塔作為背景裝
飾。

紙型 ◢ P.076

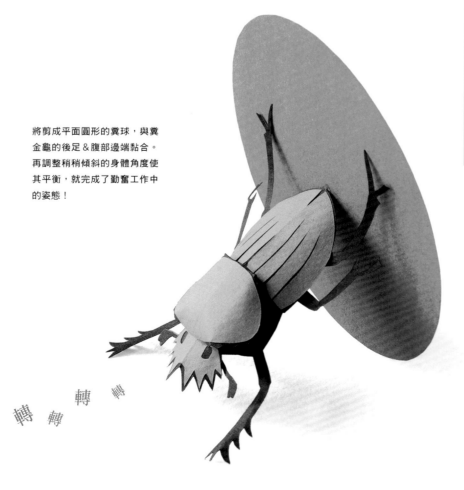

將剪成平面圓形的糞球,與糞
金龜的後足&腹部邊端黏合。
再調整稍稍傾斜的身體角度使
其平衡,就完成了勤奮工作中
的姿態!

轉 轉 轉 轉 轉 轉

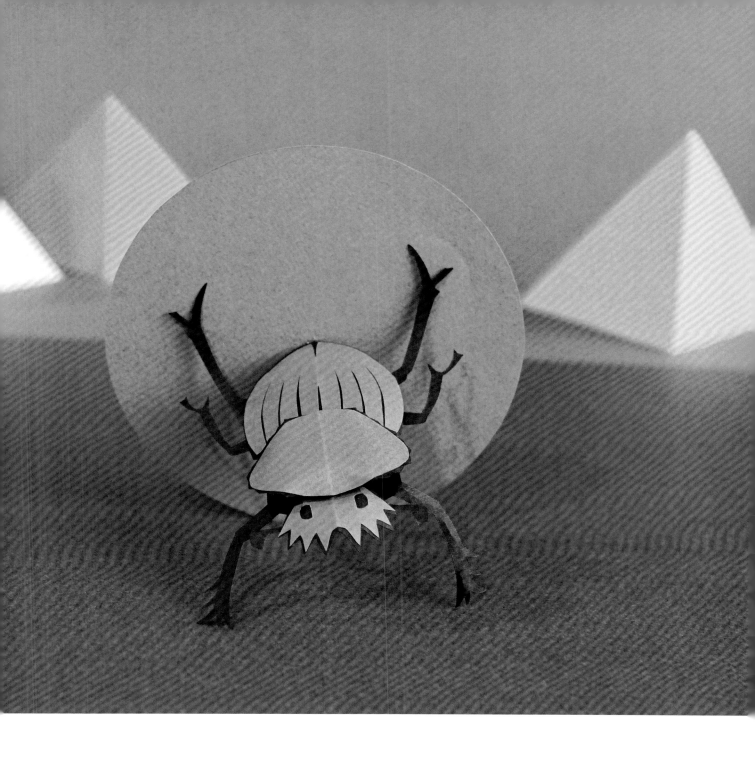

 今森老師の悄悄話

在古埃及，聖甲蟲（糞金龜的別名）被視為神明的昆蟲。在那個非常崇拜太陽
的時代，推著糞球的聖甲蟲，看起來就像搬運著太陽的神明一般。在完成作品
的後方裝飾上金字塔，就好像穿越時光，回到了神祕的古埃及世界！

長戟大兜蟲

P.025

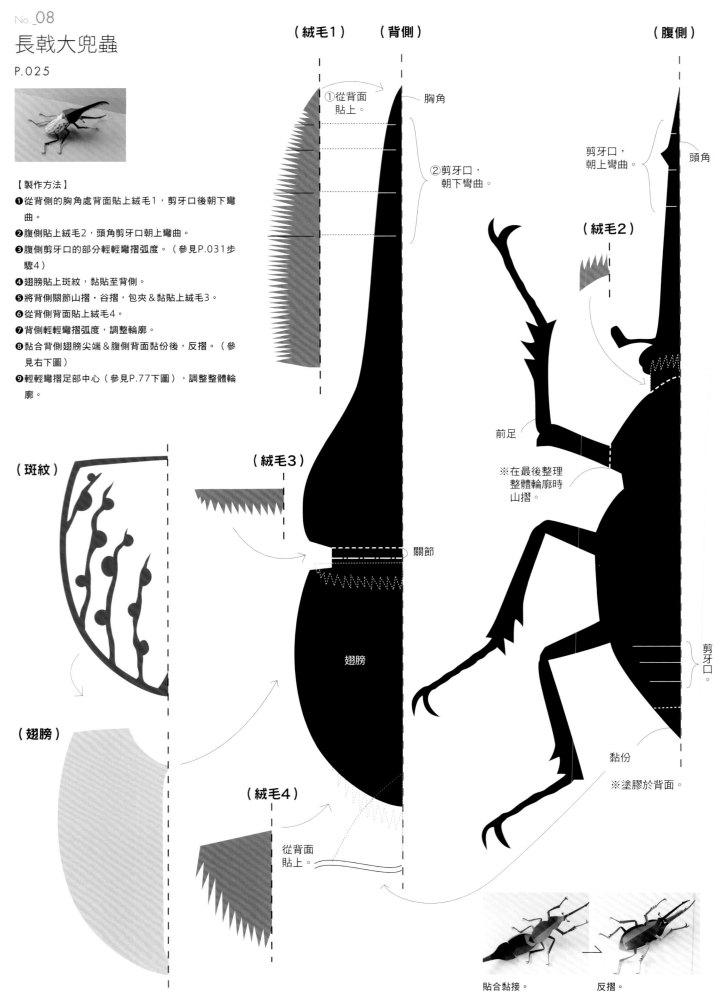

【製作方法】

❶ 從背側的胸角處背面貼上絨毛1，剪牙口後朝下彎曲。

❷ 腹側貼上絨毛2，頭角剪牙口朝上彎曲。

❸ 腹側剪牙口的部分輕輕彎摺弧度。（參見P.031步驟4）

❹ 翅膀貼上斑紋，黏貼至背側。

❺ 將背側關節山摺・谷摺，包夾＆黏貼上絨毛3。

❻ 從背側背面貼上絨毛4。

❼ 背側輕輕彎摺弧度，調整輪廓。

❽ 黏合背側翅膀尖端＆腹側背面黏份後，反摺。（參見右下圖）

❾ 輕輕彎摺足部中心（參見P.77下圖），調整整體輪廓。

（絨毛1）

（背側）

（腹側）

①從背面貼上。

胸角

②剪牙口，朝下彎曲。

剪牙口，朝上彎曲。

頭角

（絨毛2）

（斑紋）

（絨毛3）

前足

※在最後整理整體輪廓時山摺。

關節

翅膀

（翅膀）

（絨毛4）

剪牙口

從背面貼上。

黏份

※塗膠於背面。

貼合黏接。

反摺。

黃金鬼
鍬形蟲

P.029

※本體1＆足部使用金色摺紙。
【製作方法】
❶在本體2上黏貼本體1。
❷輕輕摺疊大顎內側（參見P.023步驟3）後，稍稍彎摺背側邊緣調整輪廓。
❸反摺本體2腹側，貼上足部＆貼合前端黏份。
❹調整足部＆整體輪廓。

彩虹
鍬形蟲

P.029

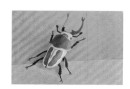

【製作方法】
❶在圖案1上各自黏貼圖案2至4。
❷將本體背側頭部＆翅膀貼上圖案。
❸將本體背側的兩處關節分別進行谷摺・山摺、山摺・谷摺。
❹將本體背側的胸部貼上圖案。
❺輕輕彎摺背側製作弧度（參見P.023步驟6）＆，彎曲腹側牙口處。（參見P.031步驟4）
❻反摺本體腹側，貼至黏份。（參見下圖）
❼大顎朝上彎曲，調整整體輪廓。

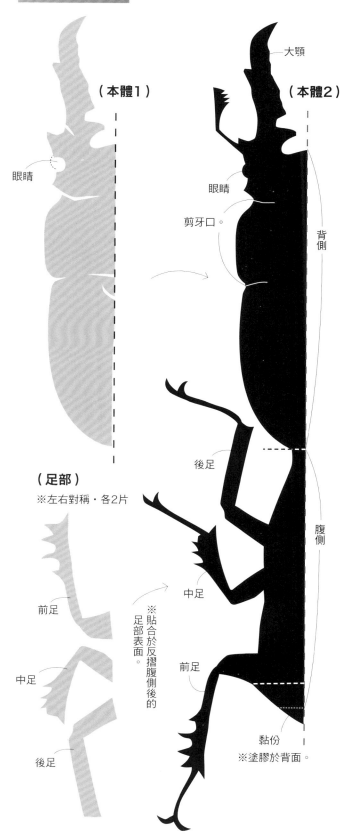

（本體1）

眼睛

（本體2）

大顎

眼睛

剪牙口。

背側

後足

腹側

（足部）
※左右對稱・各2片

前足

中足

中足

後足

中足

前足

※貼合於反摺腹側後的足部表面。

黏份
※塗膠於背面。

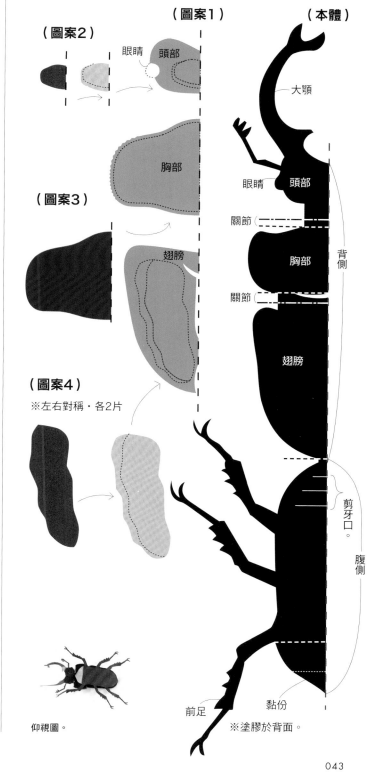

（圖案2）

眼睛

（圖案1）

頭部

（圖案3）

胸部

（本體）

大顎

眼睛

頭部

關節

胸部

背側

翅膀

關節

翅膀

（圖案4）
※左右對稱・各2片

剪牙口。

腹側

前足

黏份
※塗膠於背面。

仰視圖。

彩虹吉丁蟲

P.034

【製作方法】

❶ 對齊眼睛位置，從背側背面貼合頭部。

❷ 參見作品欣賞圖，將背側圖案依黃色→橘色順序黏貼於背側背面。

❸ 立起背側的前翅膀，彎摺邊緣製作弧度。

❹ 將腹側背面黏份黏貼至背側的頭部後，反摺。

❺ 參見作品欣賞圖，將腹側貼上後翅膀。

❻ 調整足部＆整體輪廓。

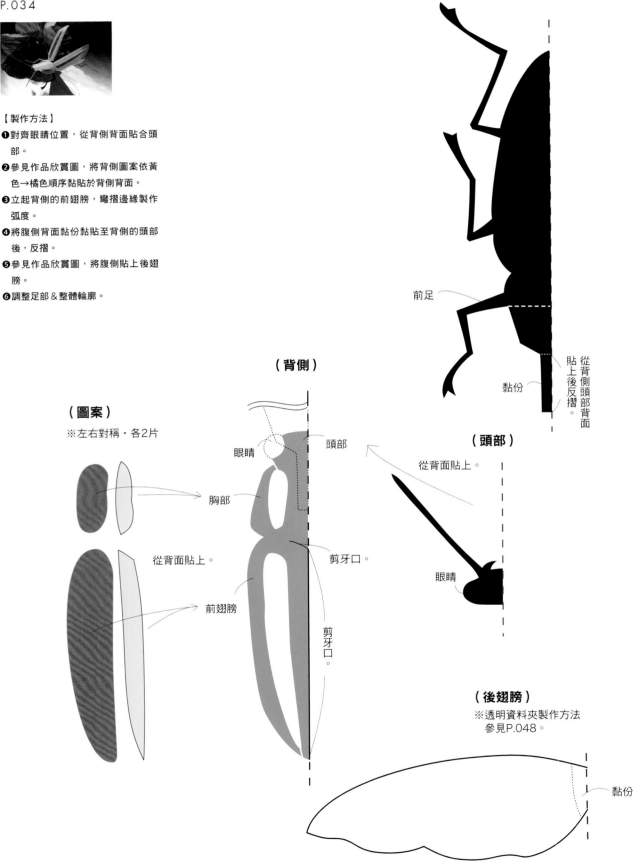

（腹側）

前足

黏份

從背側頭部背面貼上後反摺。

貼上後翅膀

（背側）

（圖案）

※左右對稱‧各2片

眼睛

頭部

胸部

從背面貼上。

前翅膀

剪牙口。

剪牙口。

（頭部）

從背面貼上。

眼睛

（後翅膀）

※透明資料夾製作方法參見P.048。

黏份

虎甲

P.038

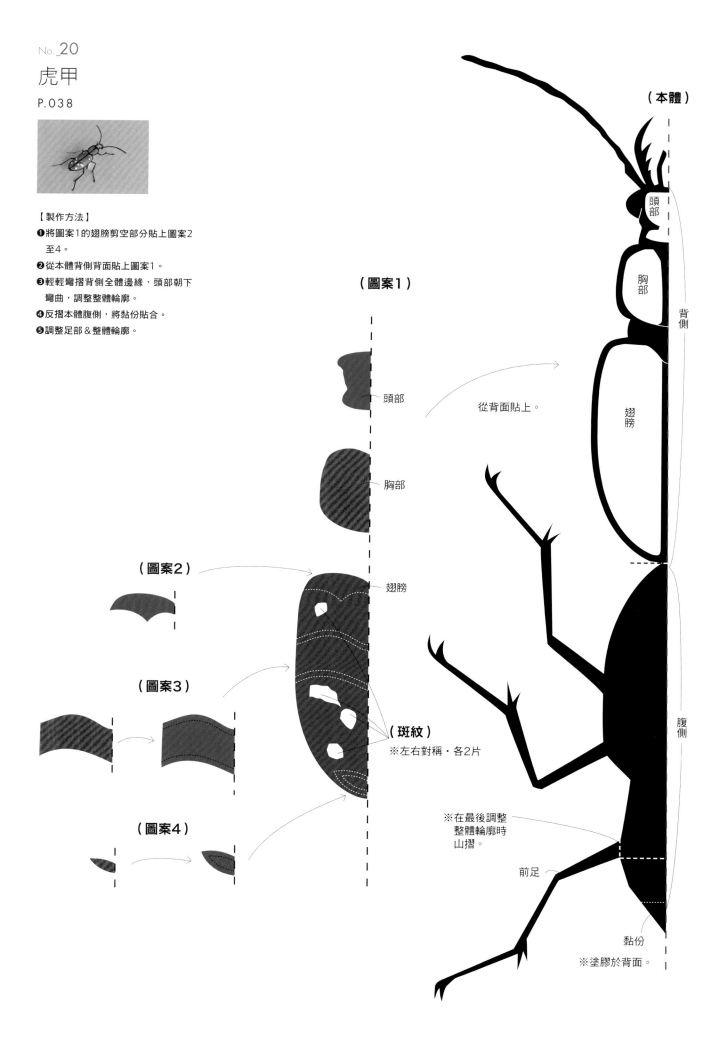

【製作方法】
❶將圖案1的翅膀剪空部分貼上圖案2
　至4。
❷從本體背側背面貼上圖案1。
❸輕輕彎摺背側全體邊緣，頭部朝下
　彎曲，調整整體輪廓。
❹反摺本體腹側，將黏份貼合。
❺調整足部＆整體輪廓。

（本體）

頭部

胸部

背側

從背面貼上。

（圖案1）

頭部

胸部

翅膀

（圖案2）

（斑紋）
※左右對稱・各2片

（圖案3）

（圖案4）

腹側

※在最後調整
　整體輪廓時
　山摺。

前足

黏份
※塗膠於背面。

長牙天牛

P.036

（觸角）
※左右對稱・2片

【製作方法】
❶背側胸部貼上圖案1。
❷翅膀貼上圖案2。
❸從背面依序貼合背側大顎→觸角。
❹背側兩處關節皆作谷摺・山摺。
❺背側貼上翅膀。
❻彎摺翅膀＆頭部製作弧度，大顎內側也輕輕彎摺（參見P.023步驟3）。頭部＆大顎則稍稍朝下調整整體輪廓。
❼貼合背側☆部分＆腹側背面☆部分的黏份。
❽反摺腹側，貼合前端黏份。（參見右下圖）
❾調整足部＆整體輪廓。

從背面貼上。

（大顎）

（腹側）

☆
黏份

從背面與背側☆部分黏合後反摺。

（背側）

眼睛

從背面貼上。

眼睛

頭部

關節

（翅膀）

胸部

關節

（圖案1）

※此處摺雙處理。
1片

翅膀

※在最後調整整體輪廓時山摺。

（圖案2）

※左右對稱・各2片

前足

黏份

☆

※塗膠於背面。

仰視圖。

No.21

大角金龜

P.039

【製作方法】

❶先在本體背側貼上圖案的頭部＆翅膀，接著將背側兩處關節分別進行谷摺‧山摺、山摺‧谷摺，再貼上胸部圖案。

❷輕輕彎摺背側全體邊緣，胸部＆頭部則朝下彎曲，調整整體輪廓。

❸反摺本體腹側，貼合黏份。（參見下圖）

❹從本體背面貼上絨毛。（參見下圖）

❺調整足部、觸角、整體輪廓。

（腹側絨毛）　（中足絨毛）

（後足絨毛）

※反摺本體腹側後，從背面貼上絨毛。

（圖案）

頭部

眼睛

胸部

翅膀

（本體）

觸角　頭部

眼睛

關節

胸部

關節

翅膀

背側

後足

中足

前足

※在最後調整整體輪廓時山摺。

黏份

※塗膠於背面。

腹側

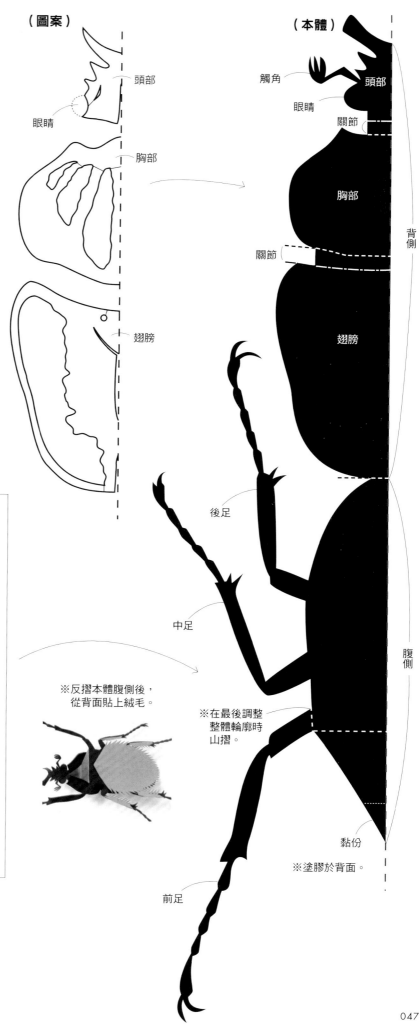

Column 2

以透明資料夾
製作翅膀

　　以紙張製作昆蟲將遇到一個大難題——蜻蜓、蟬、甲蟲的後翅膀是半透明的！鑑於描圖紙等半透明的紙張，太軟＆沒有光澤，因此想到了透明資料夾！善用資料夾可摺疊的特性，就可以作出左右對稱的翅膀喔！

　　在所有生物中，昆蟲是最有趣的一種種類。天空、地上、地底、水中，是地球所有空間中無處不在的生物種類，所以型態也是千變萬化。一邊裁剪一邊享受剪紙的樂趣，完成彷彿從玩具寶箱跑出來的昆蟲作品吧！

以透明資料夾製作翅膀の方法
※以高加索大兜蟲的翅膀作為示範。

摺雙。

1
以透明資料夾摺雙邊對齊圖案摺山線後，以訂書機固定。

2
裁剪翅膀輪廓。

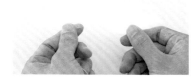

3
展開，基本的翅膀完成。

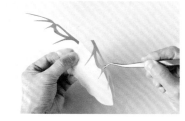

4
以色紙裁剪紋脈或斑紋，再黏貼在昆蟲翅膀上。

與昆蟲實物比一比！

獨角仙等大型甲蟲的翅膀都有褐色的紋脈，因此在透明的翅膀上黏貼紙剪的紋脈，就會更貼近真正的昆蟲。

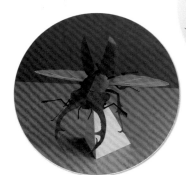

歐洲鍬形蟲→P.028

高加索大兜蟲→P.026

→P.050

製作無霸勾蜓時

無霸勾蜓的翅膀上密佈著細細的網目紋脈，但是從遠處看是看不到的，所以刻意只使用透明資料夾製作。

製作透翅蟬時

透翅蟬除了像無霸勾蜓翅膀般密布著細細的網目紋脈外，還有小小的斑點，請小心裁剪圖案貼上。

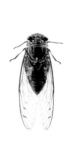

→P.060

＊無霸勾蜓＆透翅蟬將在Chapter3中登場喔！

3

蜻蜓 · 蝗蟲 · 螳螂
蟬 · 水生昆蟲類

蜻蜓 · 蝗蟲等身體的作法其實出乎意外的複雜。

請仔細觀察昆蟲的足部＆翅膀構造，試著挑戰製作吧！

No._23
無霸勾蜓

《日本最大的蜻蜓。雄蟲會在某一路段來回巡遊，具有強烈的領域性。》

無霸勾蜓黑色＆黃色的條狀斑紋在天空的映襯下更為耀眼。
眼睛＆黃色圖案皆由黑色背面貼上，完成的作品就像一隻飛
翔於天空中精悍的蜻蜓。

紙型 ⟶ P.066　底座製作方法 ⟶ P.007

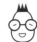今森老師の悄悄話
製作無霸勾蜓時需特別強調大顎的強
悍，因為這是牠捕食小昆蟲時主要的
勇猛兵器。務必表現出強而有力的感
覺喔！

1

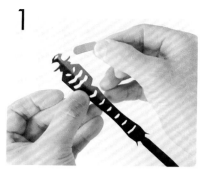

從背面貼上眼睛。

2

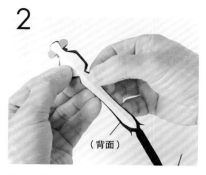

（背面）

將步驟1貼上圖案。

3

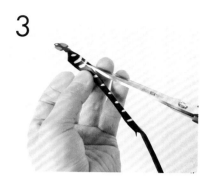

背側剪牙口。

4

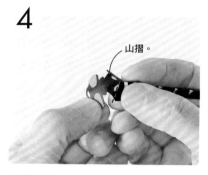

山摺。

頭部稍稍朝下，邊緣彎摺弧度，且將胸部山摺成三角形。

5

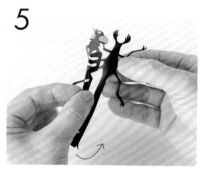

反摺腹側，貼合邊端。

6

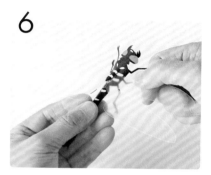

從背側牙口處包夾翅膀後貼合，再調整足部＆整體輪廓。

No._**24**

綠胸晏蜓

《棲息於日本池邊＆原野的水邊，但因最近水環境惡化比較少見了！》

帶著鮮豔黃綠色＆水藍色的綠胸晏蜓。同無霸勾蜓將頭部稍稍朝下，看起來會更相似喔！

紙型 ⟋ P.083　底座製作方法 ⟋ P.007

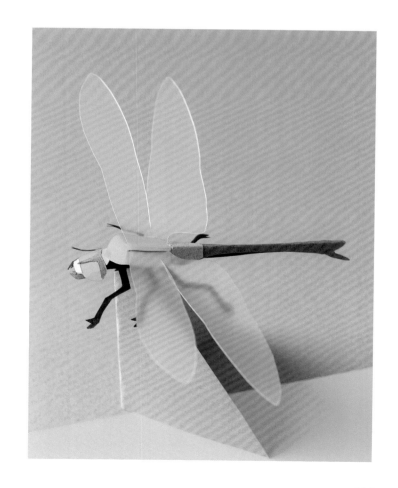

黃脛小車蝗

《棲息在草原上的日本大型蝗蟲。》

後翅膀帶有條狀斑紋的摩登蝗蟲。飛翔時如車輪般的模樣就是名字的由來。試著製作振翅飛翔中的姿態＆裝飾於底座上，想像一下在草原上自由自在的情景吧！

紙型 ⟍ P.067　　底座製作方法 ⟍ P.007

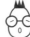 今森老師 の 悄悄話

只要學會基本的製作方法，就可以應用於各種不同種類的作品上喔！仔細觀察前翅膀＆後翅膀的斑紋，也試著挑戰其他種類的蝗蟲吧！

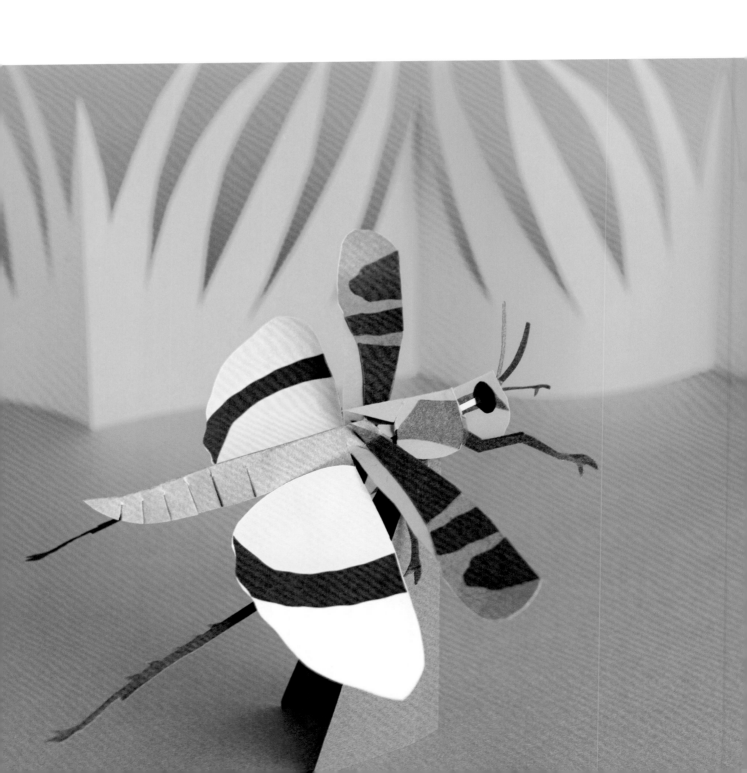

1

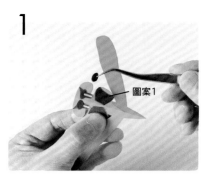

將背側1貼上眼睛＆圖案1。

2

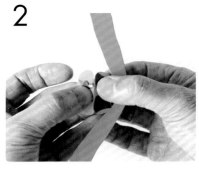

將關節1山摺・谷摺。

3

從背側1的牙口處插入背側2後貼合。

4

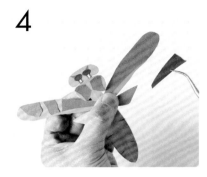

前翅膀貼上斑紋。

5

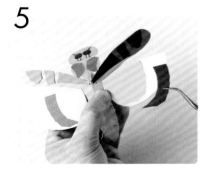

先貼上後翅膀，再黏貼圖案2＆3。

6

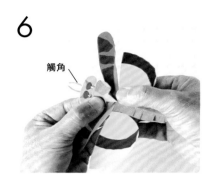

從頭部背面貼上觸角，將關節2山摺・谷摺。

7

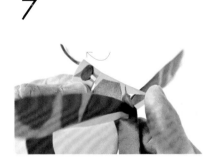

沿著背部，使頭部稍稍朝上仰起。

8

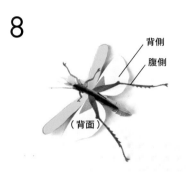

從背側背面貼上腹側。

9

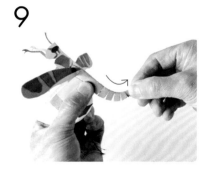

將腹部剪牙口處朝上彎曲，調整足部＆整體輪廓。

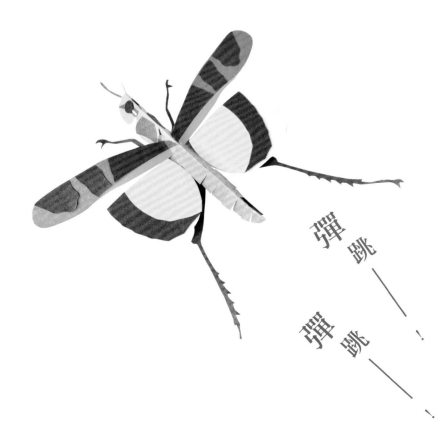

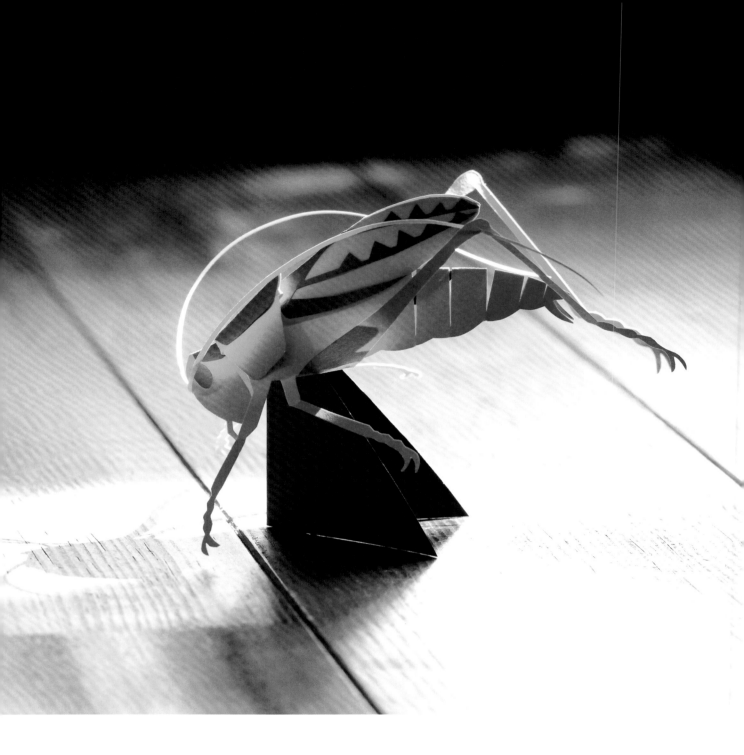

No._26
螽斯

《大多棲息在芒草叢生的草原或田地裡。》

製作螽斯不需要太多圖案重疊,可以盡情享受立體剪紙的樂趣。
一邊想像其跳躍飛翔的模樣,一邊試著作作看吧!

紙型 ⟍ P.084　底座製作方法 ⟍ P.007

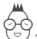 今森老師の悄悄話

每一步驟的製作過程都會影響螽斯
的擬真度。最關鍵的要點就是表
現出真正的生命力!如果可以,
請仔細觀察螽斯的生活型態。參見
P.072 Column3。

1

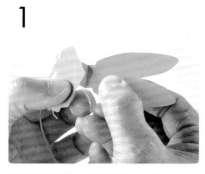

將背側兩處關節分別進行谷摺・山摺、山摺・谷摺。

2

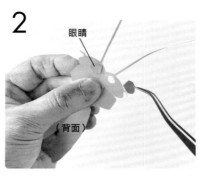

眼睛

（背面）

從背面貼上眼睛。

3

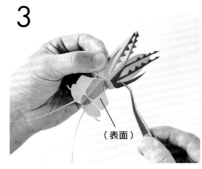

（表面）

從表面貼上圖案。

4

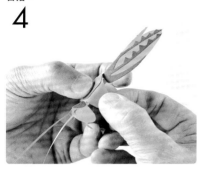

如圖所示彎摺胸部作出弧度。

5

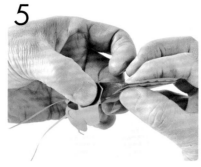

如圖所示將前翅膀背部摺成三角形，增添立體感。

6

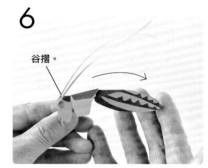

谷摺。

觸角谷摺，背部作出圓弧弧度。

7

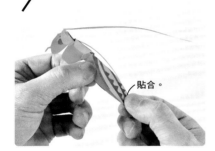

貼合。

貼合左右前翅膀尖端。

8

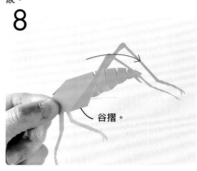

谷摺。

將腹側的後足根部谷摺，剪牙口處彎摺出弧度。

9

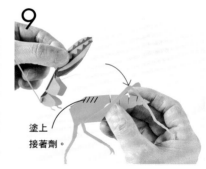

塗上接著劑。

腹側塗膠＆與背側重疊後貼合。

放在底座上，完成！

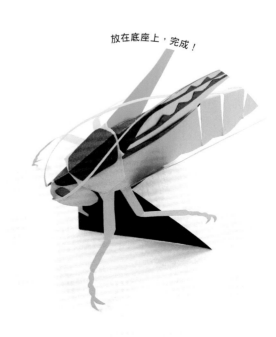

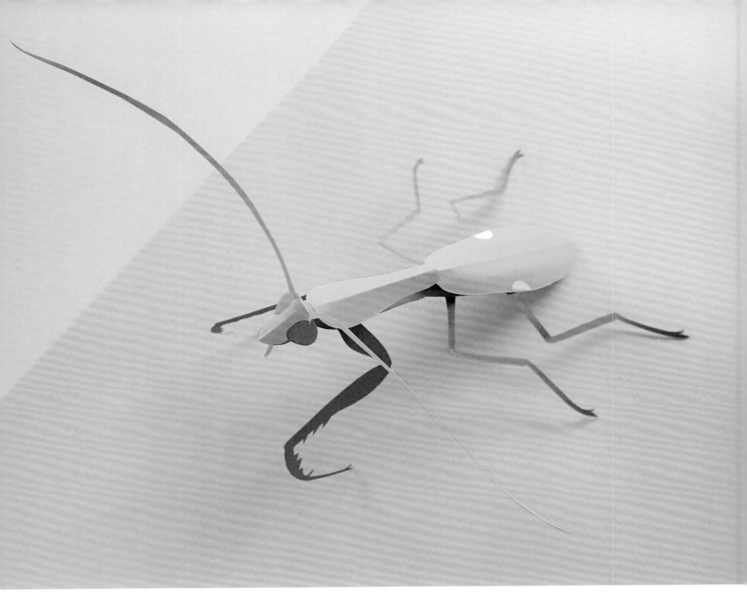

No._27
闊腹螳螂

《小型寬幅種類的螳螂。夏末至秋天，常常出現在田地＆住家附近。》

腹部很寬的闊腹螳螂。為了增添立體感，腹側使用比背側顏色更為
深綠色的紙張，以凸顯濃淡變化。完成後，調整頭部＆足部方向，
展現出優遊自在的表情。

紙型 ⌐ P.085

立起前腳的鐮刀。

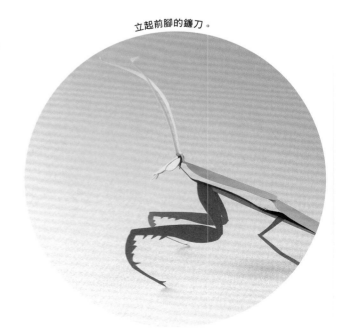

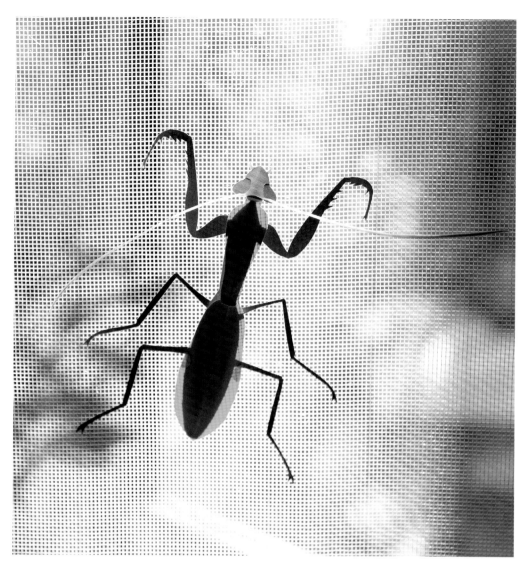

部立體摺疊後立起。

今森老師の悄悄話

搭配上紗窗，看起來彷彿就像是真的
螳螂一般！

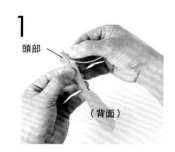

1

頭部

（背面）

從背面貼上頭部。

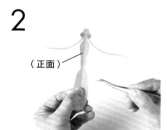

2

（正面）

翅膀貼上斑紋。

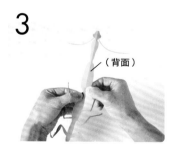

3

（背面）

將翅膀前端貼合腹側。

4

兩處關節皆作山摺・谷摺。

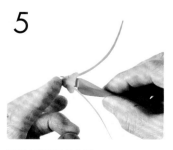

5

頭部立體摺疊後立起。

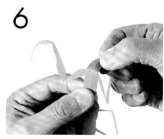

6

將腹側邊端輕輕摺疊彎曲。

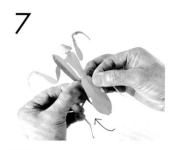

7

彎摺翅膀邊緣作出弧度，再反摺腹
側，塗膠貼合於頭部。

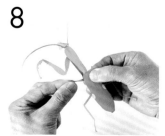

8

調整足部＆整體輪廓，展現帥氣的姿
態（參見P.072 Column3）！

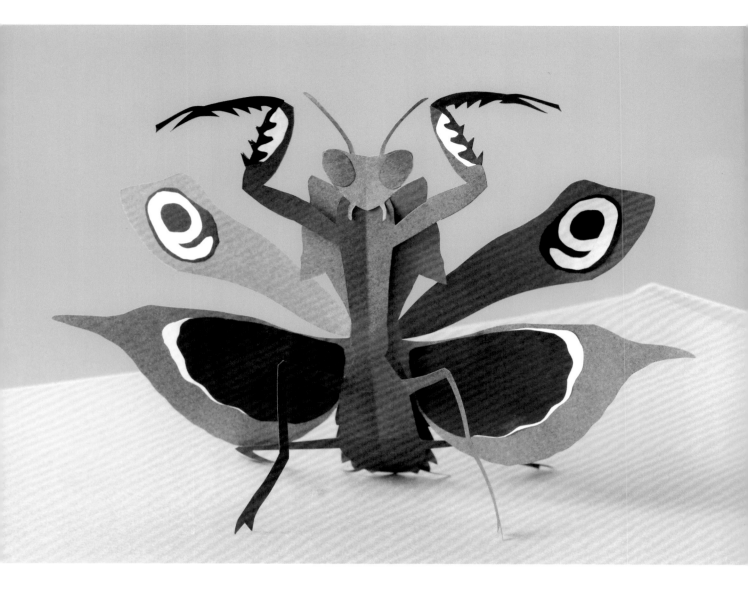

No._28
勾背枯葉
螳螂

《棲息於馬來西亞叢林，如枯葉般隱藏於落葉中。》

有著枯葉般顏色的勾背枯葉螳螂，受到驚嚇時會展開大大的翅膀，伸起前足威嚇對方。試著重現出這種威武的感覺&作出如數字9的大眼斑紋吧！

紙型 ⟋ P.069

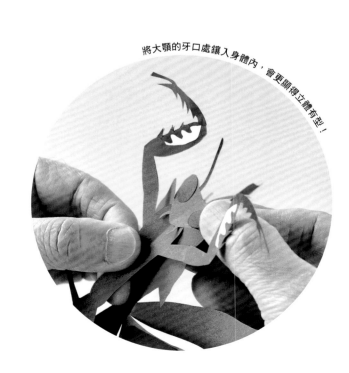

將大顎的牙口處鑲入身體內，會更顯得立體有型！

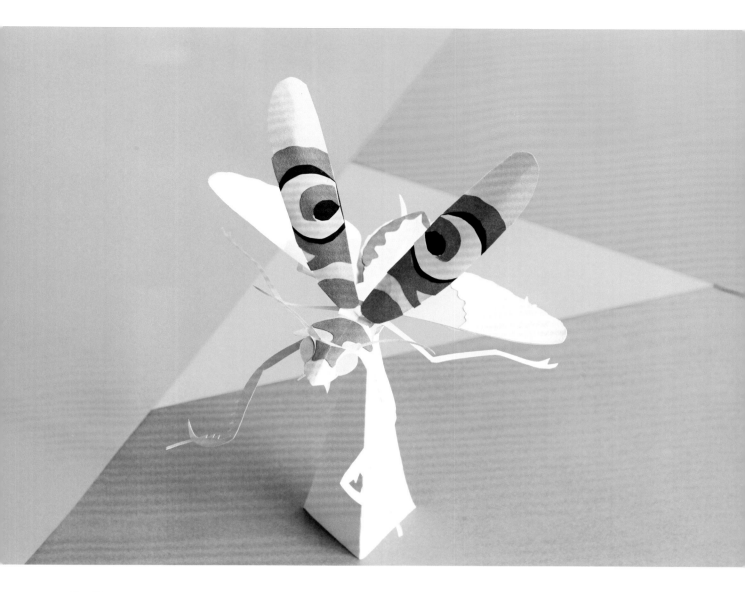

No._29
花螳螂

《棲息於非洲。翅膀帶有大大的眼睛圖案的獨特螳螂。》

有著大眼睛斑紋的個性螳螂。靜止時只看得到一個圖案,但
飛翔時可以看到兩個眼睛圖案。試著製作可以清楚看到兩個
眼睛圖案,展翅飛翔時的姿態吧!

紙型 ⟋ P.068　　底座製作方法 ⟋ P.007

側視圖。

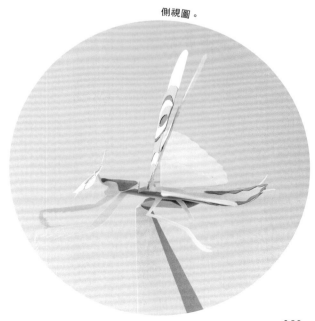

 今森老師 の 悄悄話

有著大眼睛斑紋的花螳螂一旦展翅,一對眼睛就彷彿是昆蟲的臉部一般。比起
靜止不動的時候,以正在威嚇或飛翔時的模樣去製作更有趣喔!

No._30
透翅蟬

《喜歡棲息在櫻樹或櫸樹等闊葉樹間。雄蟲會鳴叫呼喚雌蟲。》

日本蟬的代表──透翅蟬，綠色的斑紋很有夏天的感覺。斑紋圖案、單眼、複眼皆是從黑色剪紙的背面貼上。重疊透明資料夾製作的前後翅膀，就好像是真的一樣！

紙型 ⟋ P.086

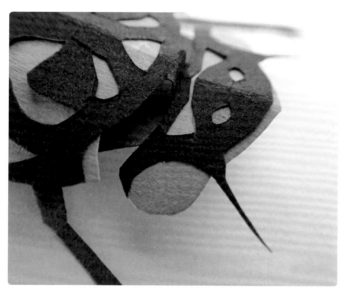

蟬的眼睛有兩種。粉紅色小眼睛是單眼，深綠色大眼睛是複眼。

1

單眼

從背面貼上單眼。

2

圖案1

從步驟1的上方，依序貼上圖案1→圖案2。

3

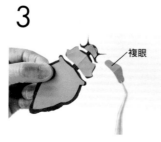

複眼

再從步驟2的上方對齊眼睛位置，貼上複眼。

4

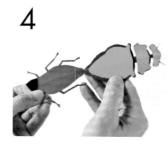

腹側黏份塗膠後貼合。

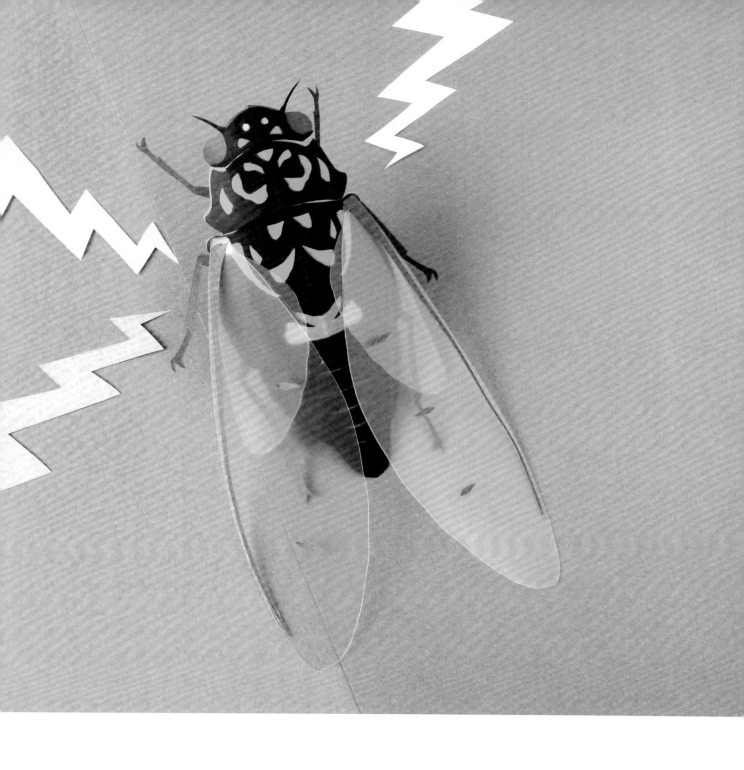

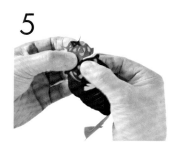

5

將背側兩處關節分別進行谷摺‧山摺、山摺‧谷摺。

6

彎摺背部作出弧度。

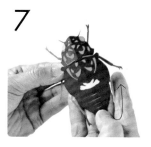

7

反摺腹側,貼合邊端。

8

依序黏貼後翅膀→前翅膀,再調整體輪廓。

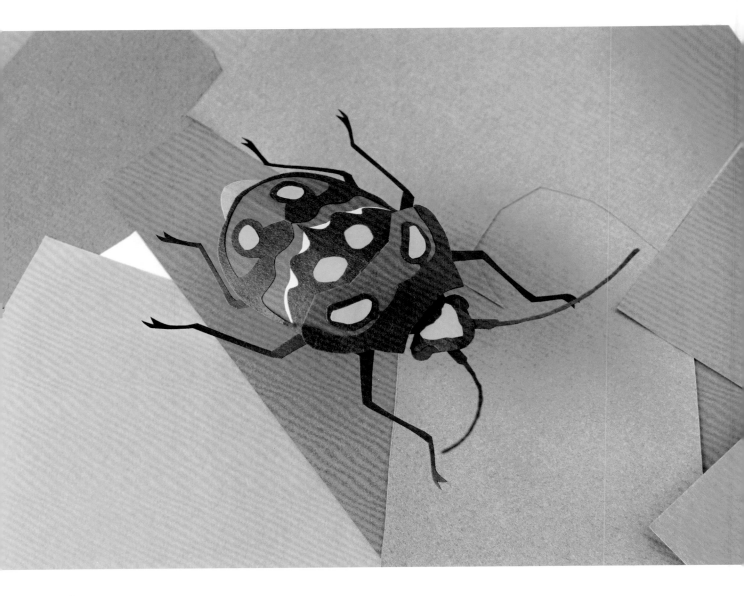

No._31
錦金龜蟲

《日本的金龜子。棲息於九州至九州南部地區。》

被評為日本最美的金龜子。重疊貼上黃綠色、紫色、黃色、
紅色等鮮豔的色彩，製作其美麗的姿態，非常有趣！

紙型 ⟶ P.070

摺疊關節，彎摺胸
部作出弧度。

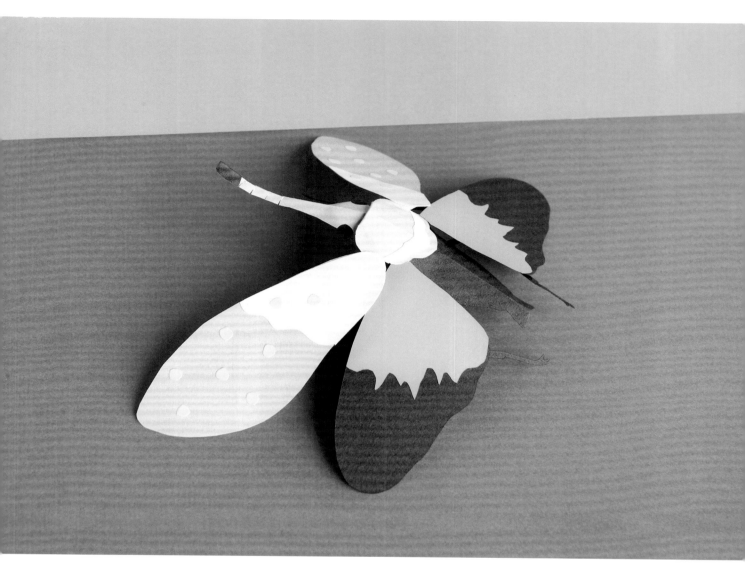

象鼻蟬

《棲息於馬來西亞叢林附近。》

頭部尖端帶有一抹美麗紅色的神祕昆蟲——象鼻蟬。飛翔時，翅膀會展露出鮮豔的藍色，試著製作出飛翔時的美麗模樣吧！

紙型 ⟋ P.071　底座製作方法 ⟋ P.007

從正面看去，就像大象的鼻子一樣。

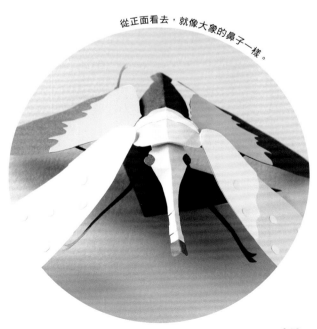

No._33

龍蝨

《日本種中最大的龍蝨。以前常常可以在池裡或田裡看到，但因為環境污染水質惡化，數量已大減。》

游泳達人──龍蝨。善用如船槳般的後足，製作出游泳中的可愛模樣。在黑色基底上黏貼墨綠色，以提升身體質感。

紙型 ⌐ P.087

側視圖。

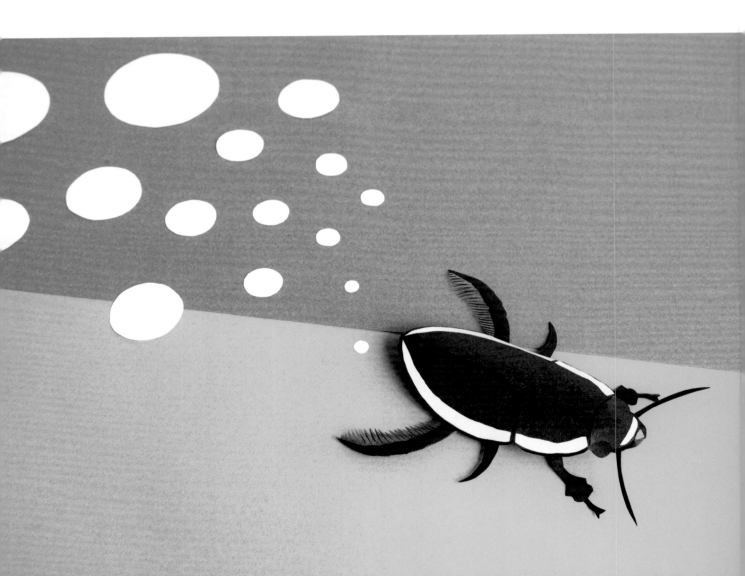

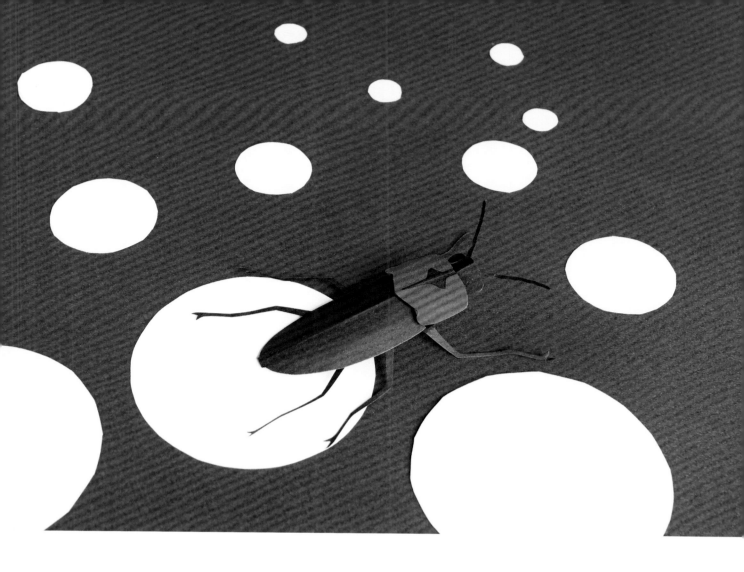

No._34
螢火蟲

《深受日本人喜愛，棲息於河邊的螢火蟲。》

黑色身體&紅色胸部中央處有著十字架圖案的螢火蟲，是日本人最熟悉、最親近的螢火蟲。以色紙作出閃爍的光芒……一邊幻想著飛舞於河川邊的輕盈姿態，一邊製作吧！

紙型 ___ P.082

 今森老師の悄悄話

紅色的胸部&黃色的光芒，顏色的組合非常漂亮。大量製作，表現出一群飛舞在河川邊，或停留在玻璃窗上的美麗身影都很不錯哩！

將紅色圖案，插在背部牙口處。

無霸勾蜓

P.050

【製作方法】
參見P.051

（眼睛）　（圖案）　（本體）

眼睛

從背面貼上。

剪牙口。

※貼上圖案後剪牙口。
（參見P.051步驟3）

背側

腹側

（翅膀）

※透明資料夾作法
參見P.048。

黏份

前足

大顎

仰視圖。

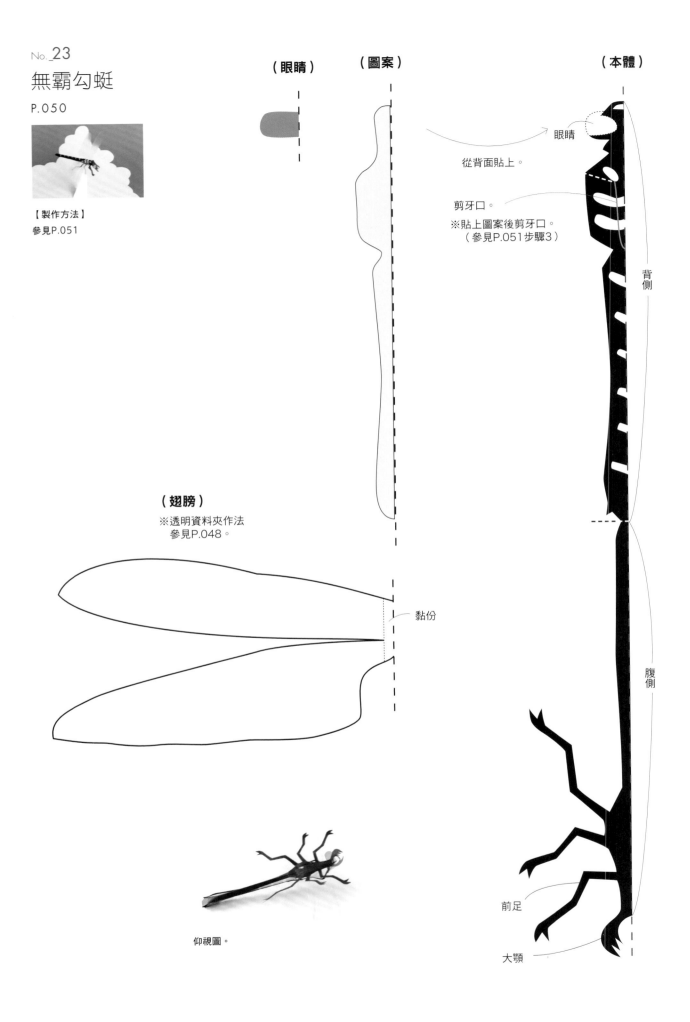

黃脛小車蝗

P.052

【製作方法】
參見P.053

（觸角）
※左右對稱・2片

從背面
貼上。

（腹側）

（眼睛）※左右對稱・各2片

①貼在茶色
上面。

②貼合。

③貼在②的
上面。

（背側1）

關節1

關節2

剪牙口。

前翅膀

（圖案1）
※左右對稱・2片

（前翅膀・圖案）※左右對稱・各2片

前翅膀

（背側2）

（後翅膀）※左右對稱・2片

後翅膀

（圖案2）
※左右對稱・2片

（圖案3）※左右對稱・2片

剪牙口後
朝上彎曲。

花螳螂

P.059

【製作方法】

❶從本體頭部背面貼上眼睛。

❷本體背側貼上圖案1＆2、前翅膀貼上圖案3、
　後翅膀貼上圖案4。

❸將背側關節山摺・谷摺。

❹反摺腹側，貼合前端黏份。

❺頭部朝下，前翅膀立起，調整足部等整體輪
　廓。

※若想固定翅膀，從左右翅膀背
　面貼上紙片連接即可。

（圖案1）　（眼睛）　（本體）

從背面
貼上。

頭部
關節

眼睛

剪牙口。

前翅膀

山摺。

背側

谷摺。

剪牙口。

後翅膀

（圖案3）
※左右對稱
　各2片

（圖案2）
※左右對稱・2片

腹側

黏份

※塗膠於背面。

（圖案4）　※左右對稱・各2片

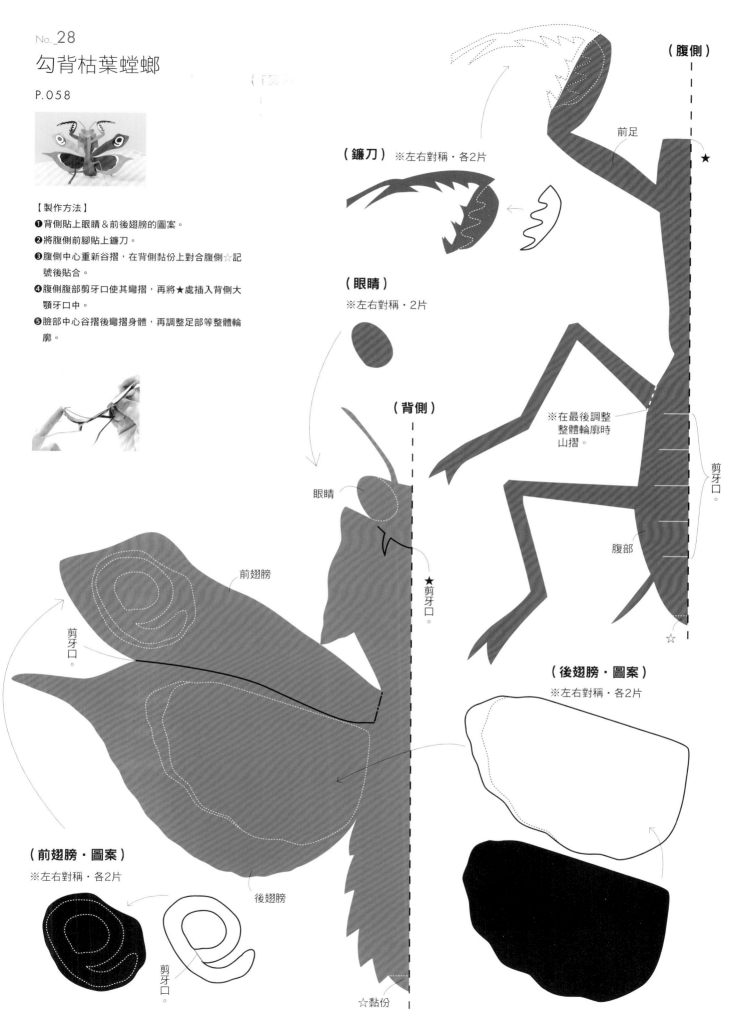

勾背枯葉螳螂

P.058

【製作方法】

❶背側貼上眼睛＆前後翅膀的圖案。

❷將腹側前腳貼上鐮刀。

❸腹側中心重新谷摺，在背側黏份上對合腹側☆記號後貼合。

❹腹側腹部剪牙口使其彎摺，再將★處插入背側大顎牙口中。

❺臉部中心谷摺後彎摺身體，再調整足部等整體輪廓。

（鐮刀）　※左右對稱・各2片

（眼睛）

※左右對稱・2片

（背側）

眼睛

前翅膀

剪牙口。

後翅膀

（前翅膀・圖案）

※左右對稱・各2片

剪牙口。

☆黏份

（腹側）

前足

★

※在最後調整整體輪廓時山摺。

剪牙口。

腹部

☆

★剪牙口。

（後翅膀・圖案）

※左右對稱・各2片

錦金龜蟲

P.062

【製作方法】
❶從圖案組件背面貼上頭部＆淡黃色斑紋。
❷將圖案組件貼上黃綠色斑紋。
❸背側貼合腹部邊端後，貼上圖案。
❹將背側兩處關節分別進行谷摺・山摺、山摺・谷摺。
❺將背部作出弧度。（參見P.031步驟2）
❻從背側☆部分背面貼合腹側☆黏份。
❼反摺腹側，貼合黏份。（參見左下圖）
❽調整足部等整體輪廓。

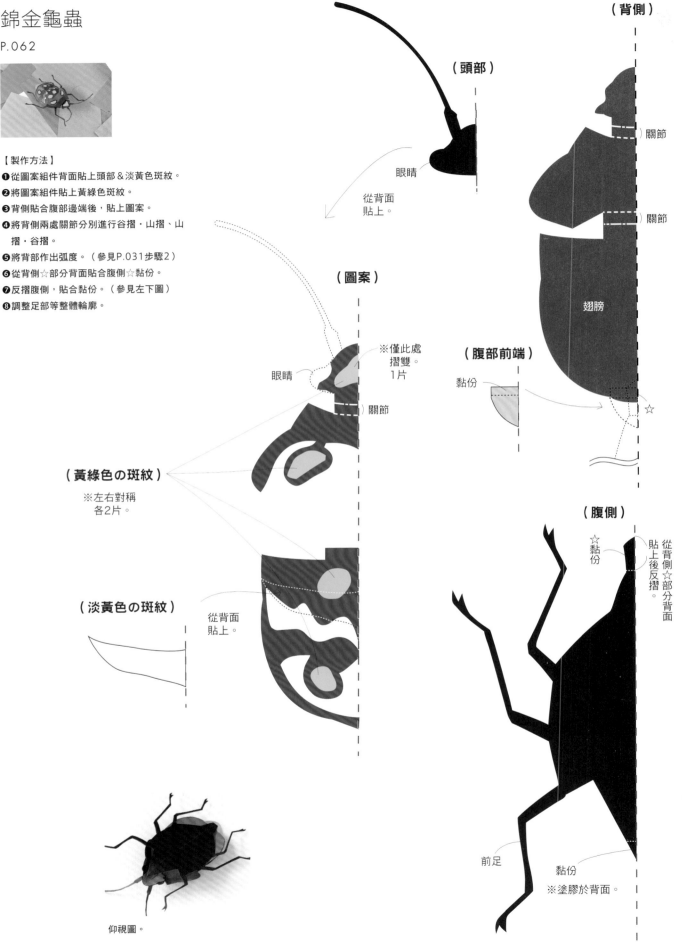

（頭部）
眼睛
從背面
貼上。

（背側）
關節
關節
翅膀

（圖案）
眼睛
※僅此處摺雙。1片
關節

（腹部前端）
黏份
☆

（黃綠色の斑紋）
※左右對稱各2片。

（淡黃色の斑紋）
從背面貼上。

（腹側）
☆黏份
從背側☆部分背面貼上後反摺。
前足
黏份
※塗膠於背面。

仰視圖。

象鼻蟬

P.063

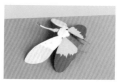

【製作方法】

❶本體2貼上圖案1，剪牙口部分朝上彎摺。

❷本體2胸部貼上圖案2。

❸本體2前翅膀依序貼上圖案3→斑紋。

❹本體1後翅膀貼上圖案4。

❺本體1的兩處關節分別進行谷摺・山摺、山摺・谷摺。

❻本體2的關節作谷摺・山摺，再彎摺胸部作出弧度。

❼本體1對齊眼睛位置貼合本體2頭部。本體2邊端（★）輕輕貼上本體1。

❽反摺本體1腹側，貼合黏份。（參見左下圖）

❾調整足部等整體輪廓。

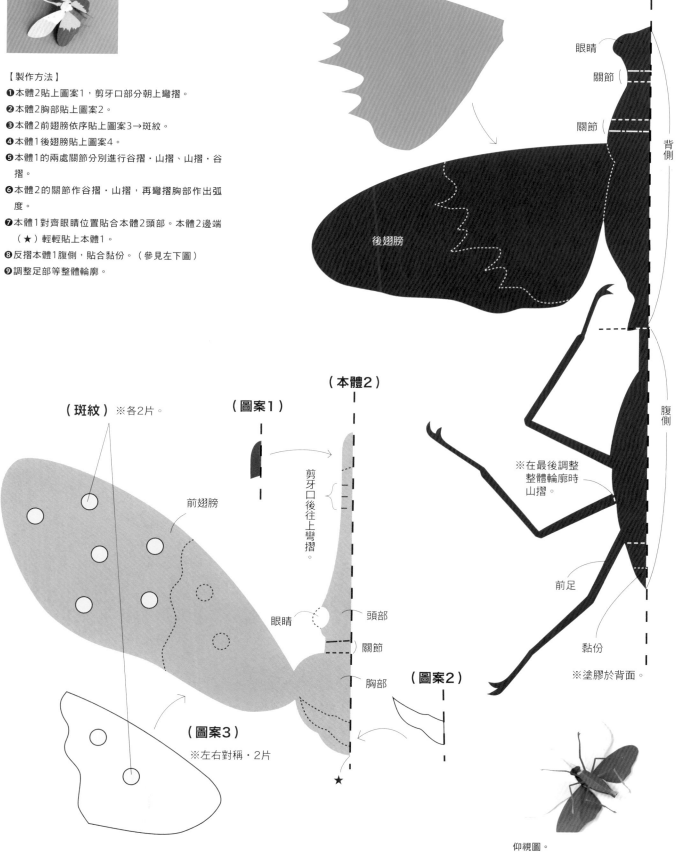

（圖案4）
※左右對稱・2片

（本體1）

眼睛
關節
關節
背側

後翅膀

腹側

※在最後調整整體輪廓時山摺。

前足

黏份

※塗膠於背面。

（斑紋）※各2片。

（圖案1）

（本體2）

前翅膀

剪牙口後往上彎摺。

眼睛
頭部
關節
胸部

（圖案2）

（圖案3）
※左右對稱・2片

★

仰視圖。

正在調整大角金龜的輪廓。

column 3

作品最後の畫龍點睛

　　裁剪輪廓貼上色紙後，就要開始最後的立體形狀組合了！這最後的「過程」才是最重要的一環。依據形狀的調整、細部的彎摺技巧，作品將會完全不一樣。不管是摺疊足部、立起觸角、摺疊關節⋯⋯最後一定要看著整體輪廓來調整細部，才能表現出昆蟲真正的神韻，所以可說是製作作品中最重要的一環。昆蟲的觀察細緻度更是嚴重影響作品成敗的關鍵。製作時一定要先了解昆蟲原有的獨特特徵，如果無法觀看真正的昆蟲，也可以參考照片或影片；但也無須太過鑽牛角尖，製作個人風格的昆蟲，享受立體剪紙的樂趣吧！

請仔細觀察昆蟲本身獨特的特徵。

〔鋸鍬形蟲〕

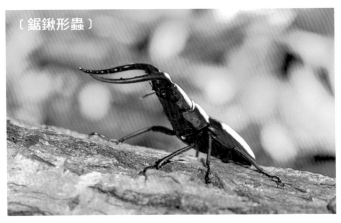

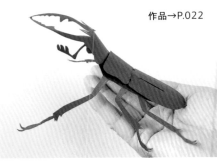

作品→P.022

整理姿態⋯

鋸鍬形蟲背部的彎摺弧度＆朝下的大顎是主要特徵，製作過程中要特別注意背部的弧度＆大顎的角度。依據最後的調整差異，若忽視細節可能會使成品太過平面而沒有立體感。但只要細心調整，就可以完成栩栩如生的作品喔！

〔闊腹螳螂〕

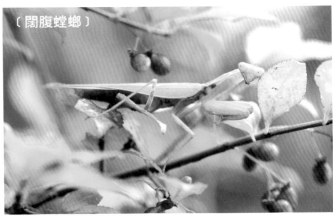

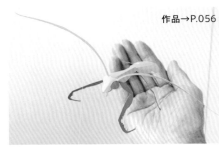

作品→P.056

整理姿態⋯

闊腹螳螂，最主要特徵就是瞪人的威武表情＆強而有力的前足。立起臉部，鐮刀往下彎曲，中足有力的站立姿態就像真的螳螂一樣！稍稍調整姿態後，雄壯威武的闊腹螳螂誕生囉！

其他昆蟲的特徵

〔螽斯〕

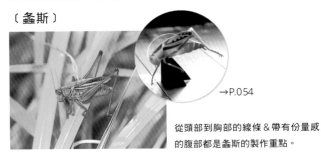

→P.054

從頭部到胸部的線條＆帶有份量感的腹部都是螽斯的製作重點。

〔龍蝨〕

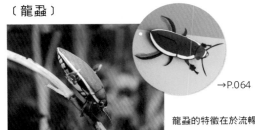

→P.064

龍蝨的特徵在於流暢的線條＆潮溼的身體，因此刻意不製作關節，以展現滑順的感覺。

P.004

*鋸鍬形蟲紙型P.075

鉤粉蝶

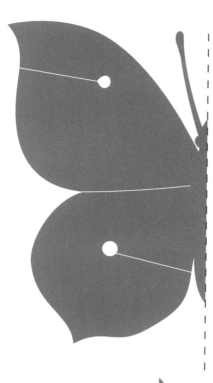

蜻蜓

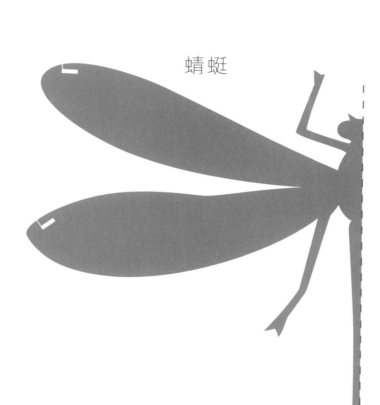

獨角仙

七星瓢蟲

黃紋粉蝶

P.010

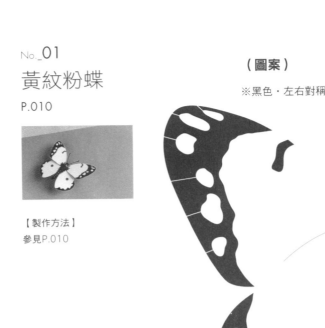

【製作方法】
參見P.010

（圖案）
※黑色·左右對稱·各2片

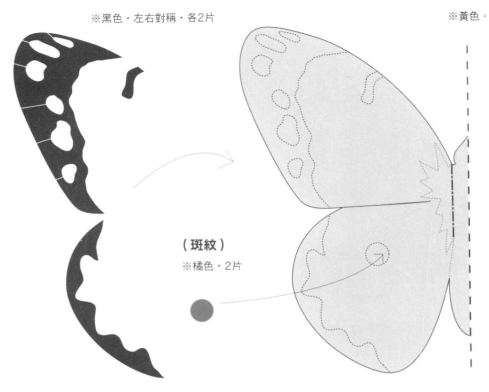

（翅膀）
※黃色。

（斑紋）
※橘色·2片

（絨毛）
※橘色

（本體）
※黑色

谷摺。

山摺。

腹側

底座

P.007

【製作方法】
參見P.007
※基本的底座紙型。配合
　作品，可以自由放大＆
　縮小，或改變寬度＆長
　度使用。

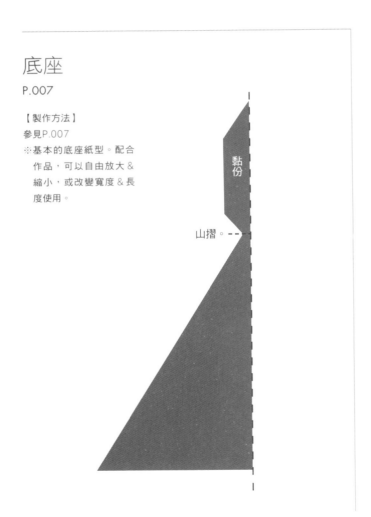

黏份

山摺。

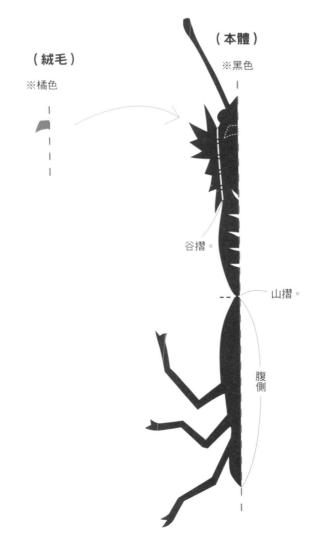

No._06

鋸鍬形蟲

P.022

【製作方法】
參見P.023

P.004

鋸鍬形蟲

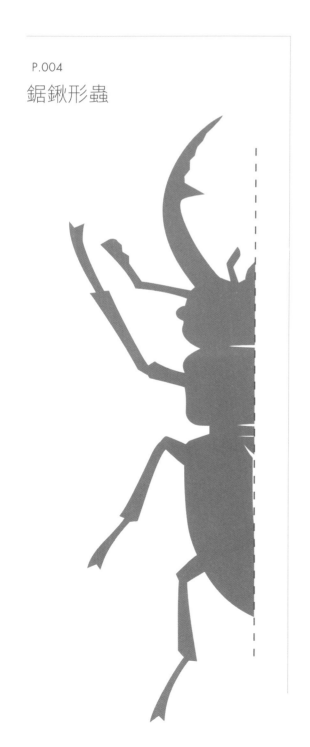

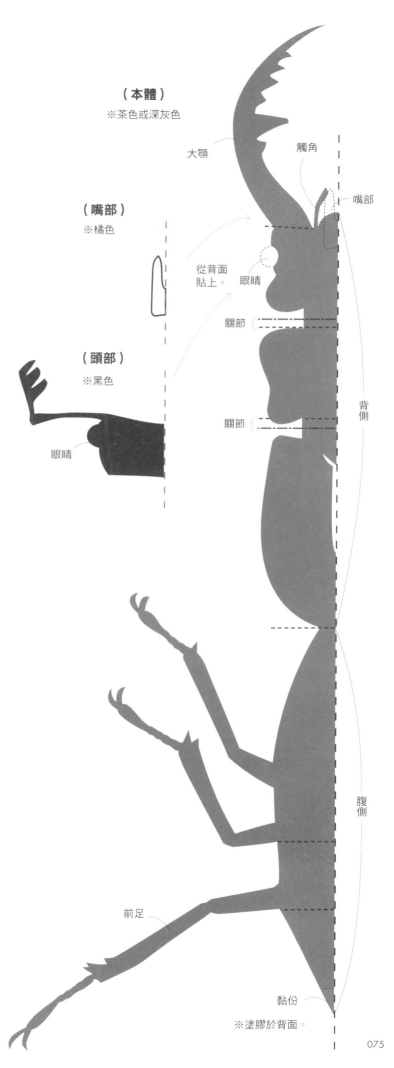

（本體）
※茶色或深灰色

大顎

觸角

（嘴部）
※橘色

嘴部

從背面
貼上。

眼睛

（頭部）
※黑色

關節

眼睛

關節

背側

腹側

前足

黏份

※塗膠於背面。

No._07

獨角仙

P.024

【製作方法】
參見P.024

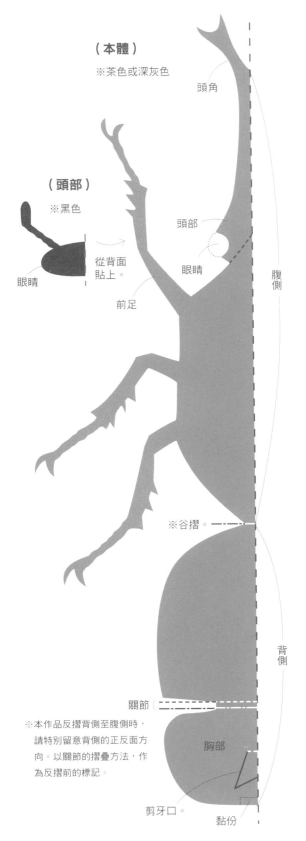

（本體）
※茶色或深灰色

頭角

（頭部）

※黑色

頭部

眼睛

眼睛

從背面
貼上。

前足

腹側

※谷摺。

背側

關節

※本作品反摺背側至腹側時，
請特別留意背側的正反面方
向。以關節的摺疊方法，作
為反摺前的標記。

胸部

剪牙口。

黏份

No._22

糞金龜

P.040

【製作方法】
❶將本體背側兩處關節分別進行谷摺・山摺、山
摺・谷摺。
❷背側貼上圖案。
❸參見作品欣賞圖，輕輕彎摺胸部＆翅膀邊緣，
將背部作出弧度。
❹反摺腹側，貼合邊端黏份。
❺參見P.40欣賞圖，將後足＆腹部邊端共三處貼
合於糞球上。
❻輕輕摺疊前足中心（參見P.077下圖），調整
足部＆整體輪廓。

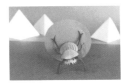

（圖案）
※青綠色

頭部

胸部

翅膀

※以黃土色紙張裁剪出
直徑12cm的糞球圖片。

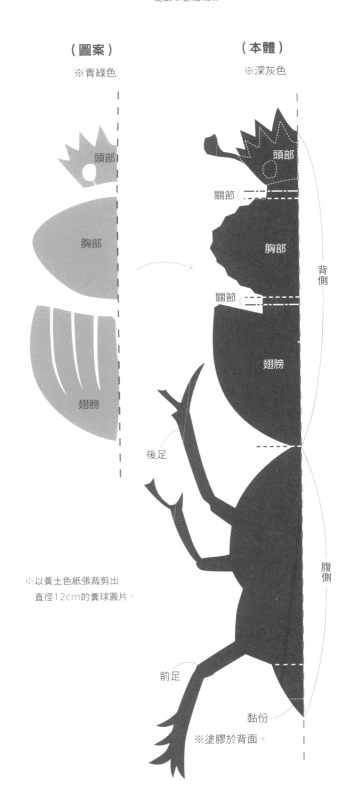

（本體）
※深灰色

頭部

關節

胸部

關節

翅膀

背側

後足

腹側

前足

黏份

※塗膠於背面。

076

高加索
大兜蟲

P.026

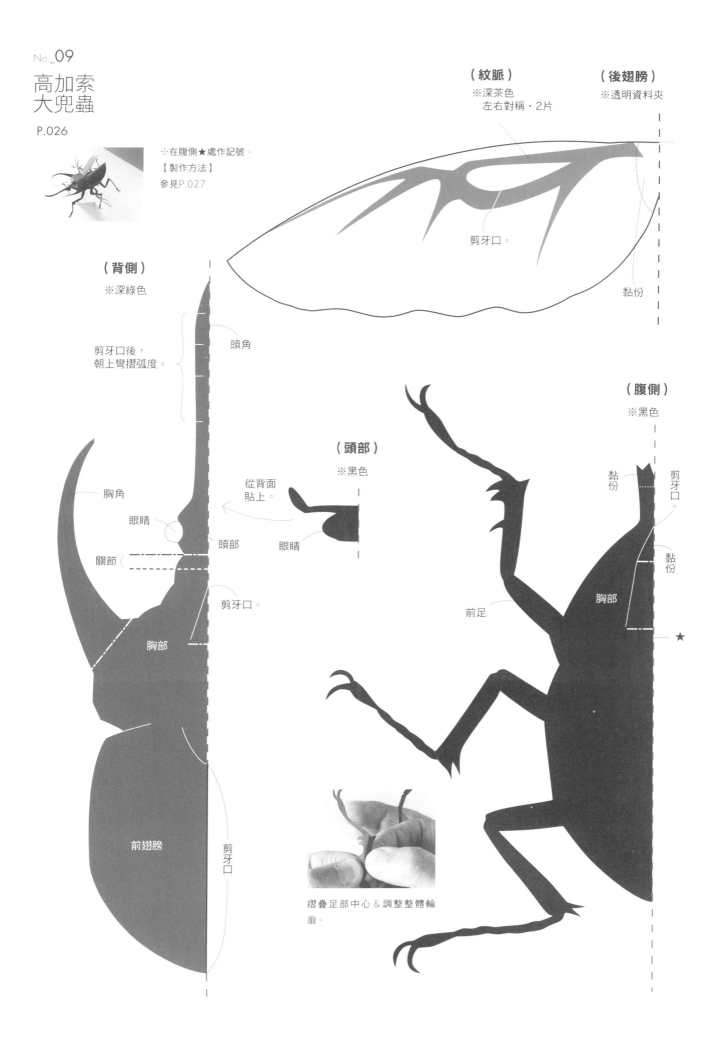

※在腹側★處作記號。
【製作方法】
參見P.027

（背側）
※深綠色

（紋脈）
※深茶色
　左右對稱·2片

（後翅膀）
※透明資料夾

剪牙口。

黏份

剪牙口後，
朝上彎摺弧度。

頭角

（腹側）
※黑色

（頭部）
※黑色

從背面
貼上。

黏份

剪牙口。

胸角

眼睛

黏份

眼睛

頭部

關節

剪牙口。

胸部

胸部

前足

前翅膀

剪牙口

摺疊足部中心 & 調整整體輪廓。

歐洲鍬形蟲

P.028

※以透明資料夾製作後翅膀，
製作方法參見P.048。
※在腹側★處作記號。
【製作方法】
❶對齊眼睛位置，從背側背面
貼上頭部。
❷參見欣賞圖，彎摺大顎內
側以增添立體感。（參見
P.023步驟3）
❸輕輕彎摺胸部＆前翅膀邊
緣，製作背部弧度＆立起前
翅膀。
❹對齊腹部★記號，貼上後翅
膀。（參見P.027步驟5）
❺將腹側黏份貼合於背側胸部
背面。（位置參見右下圖）
❻調整足部＆整體輪廓。

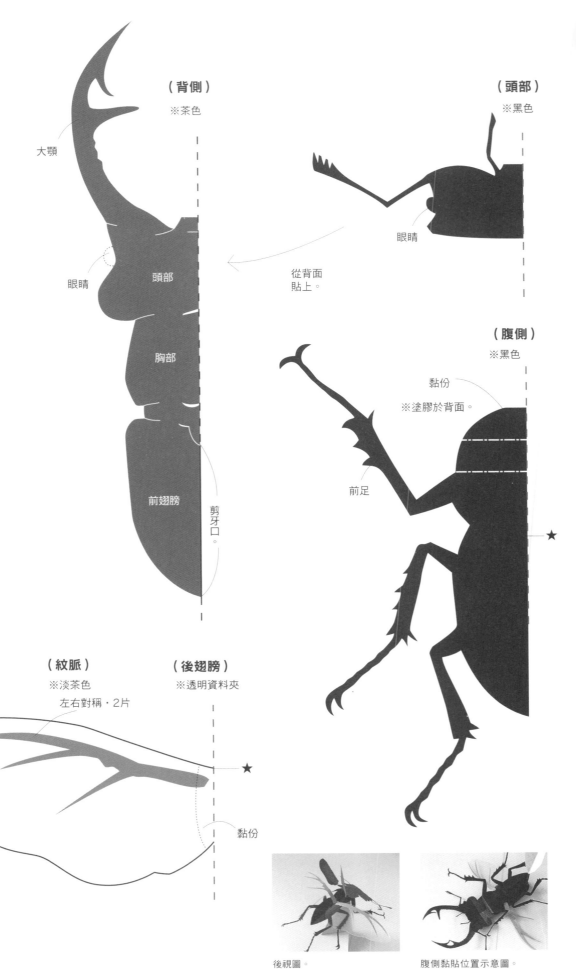

（背側）
※茶色
大顎
眼睛
頭部
胸部
前翅膀
剪牙口。

（頭部）
※黑色
眼睛
從背面
貼上。

（腹側）
※黑色
黏份
※塗膠於背面。
前足
★

（紋脈）
※淡茶色
左右對稱‧2片

（後翅膀）
※透明資料夾
★
黏份

後視圖。

腹側黏貼位置示意圖。

七星瓢蟲

（簡單的立體剪紙）

P.006

【製作方法】
參見P.006

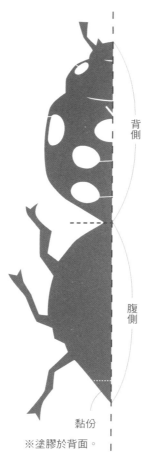

背側

腹側

黏份

※塗膠於背面。

No._13

七星瓢蟲

〔散步中〕

P.030

【製作方法】
參見P.031

（圖案）
※紅色

（斑紋）
※淡黃色
　左右對稱・2片

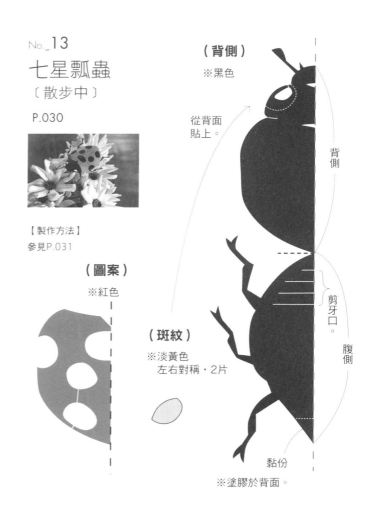

（背側）
※黑色

從背面
貼上。

背側

剪牙口。

腹側

黏份

※塗膠於背面。

No._13

七星瓢蟲

〔飛行中〕

P.031

※以透明資料夾製作後翅膀，
　製作方法參見P.048。

【製作方法】
❶從背側背面貼上斑紋。
❷背側前翅膀貼上圖案後剪牙口，立
　起前翅膀＆彎摺邊緣作出弧度。
❸將腹側黏份貼合於背側頭部背面後
　反摺。
❹腹側貼上後翅膀。（參見右下圖）
❺調整足部＆整體輪廓。

（圖案）
※紅色

※剪牙口。

（斑紋）
※淡黃色
　左右對稱・2片

（背側）
※黑色

從背面
貼上。

剪牙口。

前翅膀

※貼上圖案後，
　與背側一起
　剪牙口。

※剪牙口。

（腹側）
※黑色

前足

黏份

背面後反摺
貼合於背側頭部

（紋脈）
※淡茶色
　左右對稱・2片

（後翅膀）
※透明資料夾

黏份

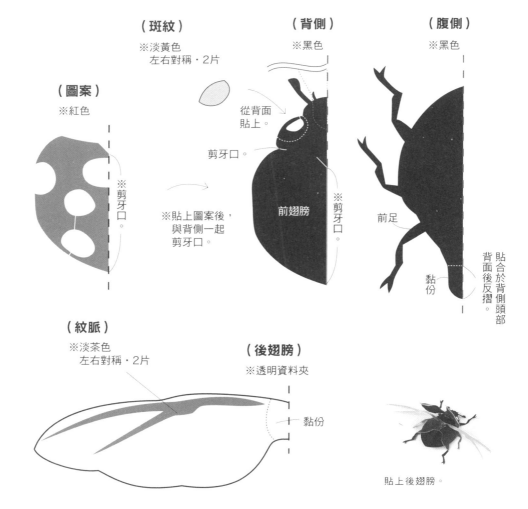

貼上後翅膀。

No._14

長頸捲葉
象鼻蟲

P.032

※在本體★處作記號。
【製作方法】
❶本體關節兩處皆作山摺・谷摺。
❷在翅膀上部的背面塗抹黏膠，對齊
　★記號後貼合本體。
❸參見作品欣賞圖，輕輕彎摺背側作
　出弧度，頭部朝下摺疊。再調整足
　部＆整體輪廓。

No._15

黑點捲葉
象鼻蟲

P.033

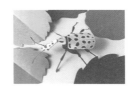

※在本體★處作記號。
【製作方法】
❶對齊眼睛位置，將本體貼上圖案。
❷翅膀貼上圖案2。
❸對齊★位置，將本體貼上翅膀。
❹兩處關節皆作山摺・谷摺。
❺參見作品欣賞圖，輕輕彎摺背側作出弧度，頭部
　朝下摺疊。再調整足部＆整體輪廓。

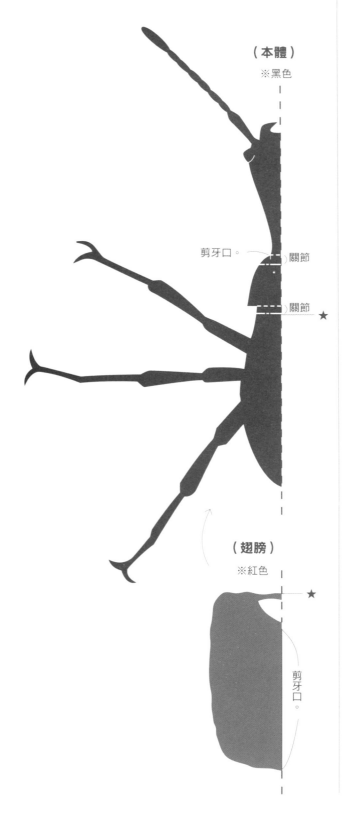

（本體）
※黑色

剪牙口。
關節
關節
★

（翅膀）
※紅色
★

剪牙口。

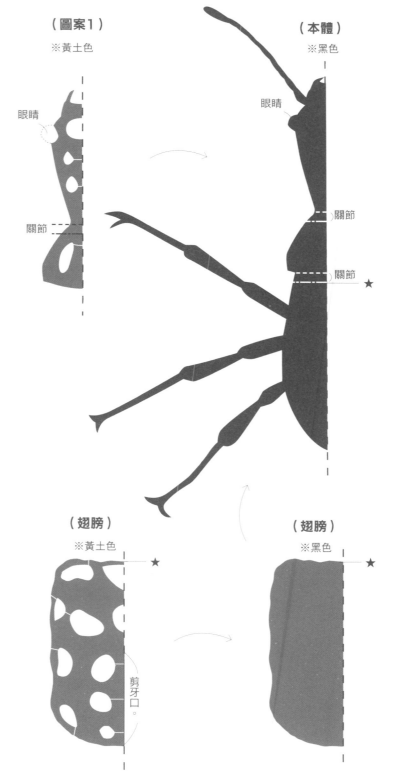

（圖案1）
※黃土色

眼睛
關節

（翅膀）
※黃土色
★

剪牙口。

（本體）
※黑色

眼睛
關節
關節
★

（翅膀）
※黑色
★

櫛角叩頭蟲

P.035

【製作方法】

❶ 從背側背面貼上頭部＆翅膀。（頭部對齊眼睛位置）

❷ 背側兩處關節分別進行谷摺・山摺、山摺・谷摺。

❸ 輕輕彎摺背部作出弧度。（參見P.037步驟3）

❹ 從背側背面對合腹側☆記號後黏貼。

❺ 反摺腹側，貼合邊端黏份。

❻ 調整足部、觸角、整體輪廓。

（背側）
※茶色

（腹側）
※深茶色

觸角

（頭部）
※深茶色

從背面貼上。

眼睛

眼睛

關節

（翅膀）
※淡灰色

關節

從背面貼上。

☆黏份

☆黏貼於背側背面☆處後反摺。

☆

黏份

前足

※塗膠於背面。

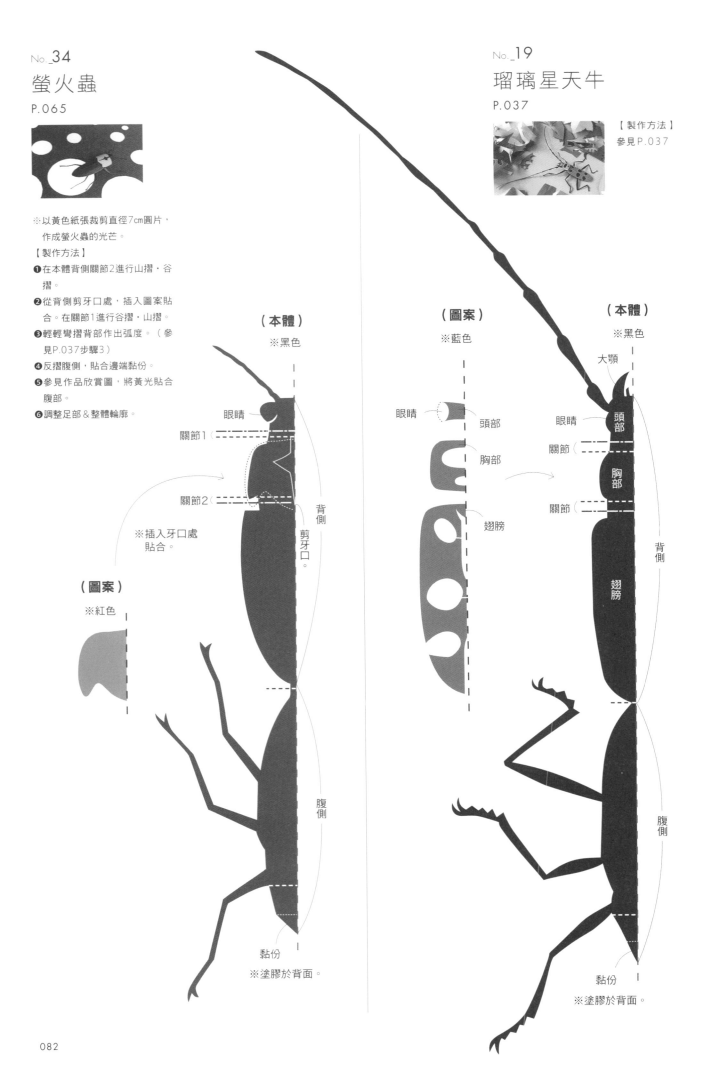

No._34
螢火蟲
P.065

※以黃色紙張裁剪直徑7cm圖片，
　作成螢火蟲的光芒。

【製作方法】
❶在本體背側關節2進行山摺·谷
　摺。
❷從背側剪牙口處，插入圖案貼
　合。在關節1進行谷摺·山摺。
❸輕輕彎摺背部作出弧度。（參
　見P.037步驟3）
❹反摺腹側，貼合邊端黏份。
❺參見作品欣賞圖，將黃光貼合
　腹部。
❻調整足部＆整體輪廓。

（本體）
※黑色

眼睛
關節1
關節2

※插入牙口處
　貼合。

背側

剪牙口。

（圖案）
※紅色

腹側

黏份
※塗膠於背面。

No._19
瑠璃星天牛
P.037

【製作方法】
參見P.037

（圖案）
※藍色

眼睛

頭部
胸部

翅膀

（本體）
※黑色

大顎

眼睛
頭部
關節
胸部
關節

背側

翅膀

腹側

黏份
※塗膠於背面。

綠胸晏蜓

P.051

※以透明資料夾製作翅膀，
製作方法參見P.048。

【製作方法】

❶背側貼上嘴部＆頭部，
腹部貼上圖案。

❷接連貼合背側＆腹部。

❸背部剪牙口。（參見
P.051步驟3）

❹頭部朝下彎摺，將邊緣作
出弧度。將胸部摺疊成三
角形，展現立體感。（參
見P.051步驟4）

❺在腹側上側重疊背側，
貼合兩端。貼合頭部時
需確保可以看到大顎，
從另一側觀看整體作調
整。

❻在背側牙口處插上翅膀
後貼合。（參見P.051
步驟6）

❼調整整體輪廓。

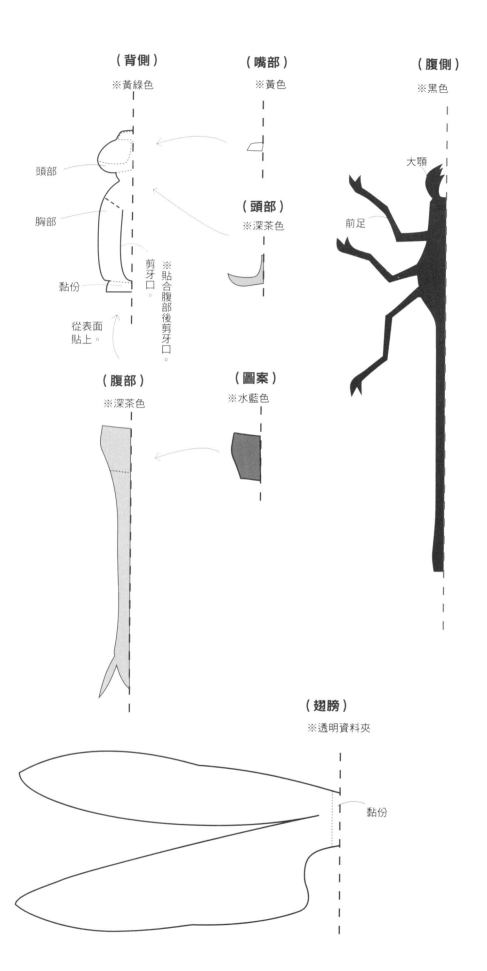

（背側）
※黃綠色

頭部

胸部

黏份

剪牙口。

※貼合腹部後剪牙口。

從表面貼上。

（嘴部）
※黃色

（頭部）
※深茶色

（腹側）
※黑色

大顎

前足

（腹部）
※深茶色

（圖案）
※水藍色

（翅膀）
※透明資料夾

黏份

螽斯

P.054

【製作方法】
參見P.055

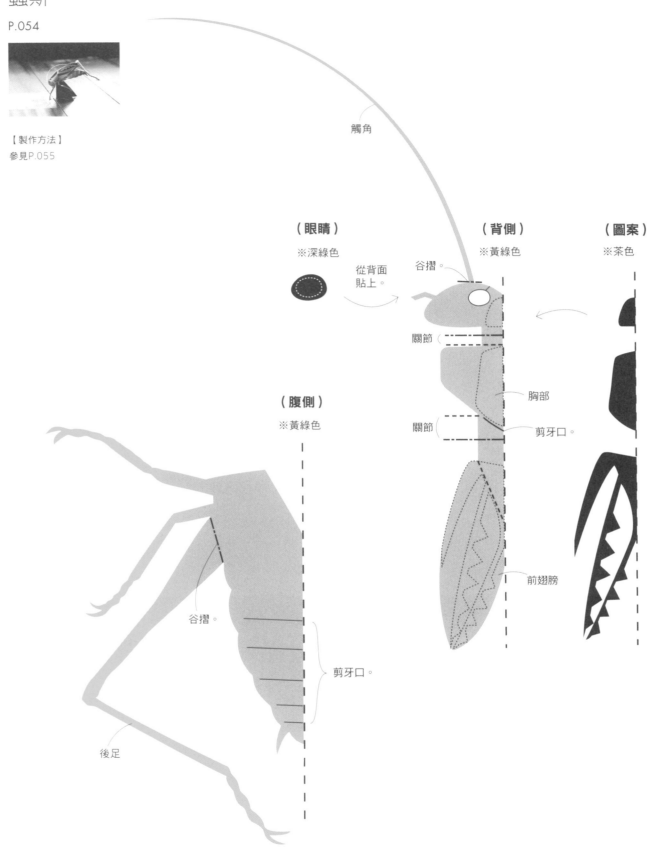

觸角

（眼睛）
※深綠色

從背面
貼上。

（背側）
※黃綠色

谷摺。

（圖案）
※茶色

關節

胸部

剪牙口。

關節

（腹側）
※黃綠色

前翅膀

谷摺。

剪牙口。

後足

闊腹螳螂

P.056

【製作方法】
參見P.057

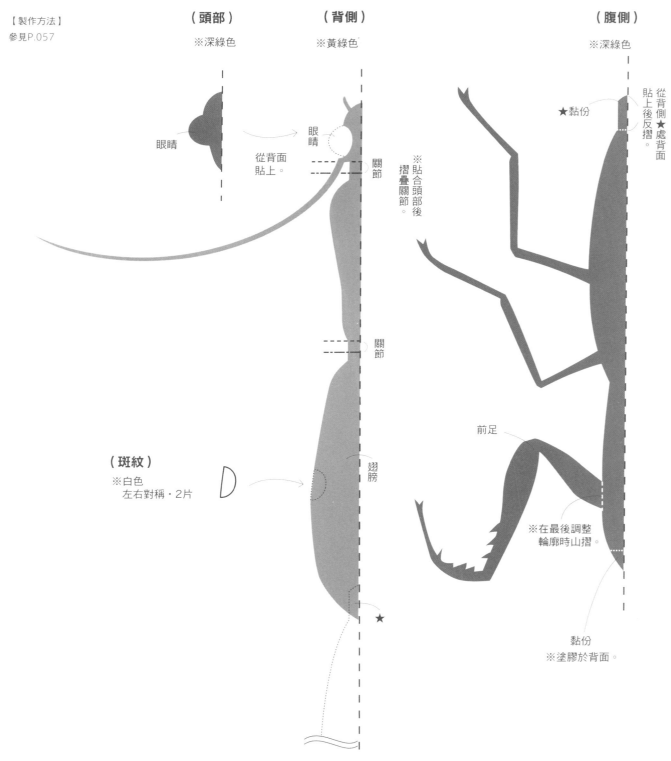

（頭部）
※深綠色

眼睛

（背側）
※黃綠色

眼睛

從背面
貼上。

關節

※貼合頭部後摺疊關節。

關節

翅膀

（斑紋）
※白色
左右對稱・2片

★

（腹側）
※深綠色

★黏份

從背側★處背面貼上後反摺。

前足

※在最後調整輪廓時山摺。

黏份
※塗膠於背面。

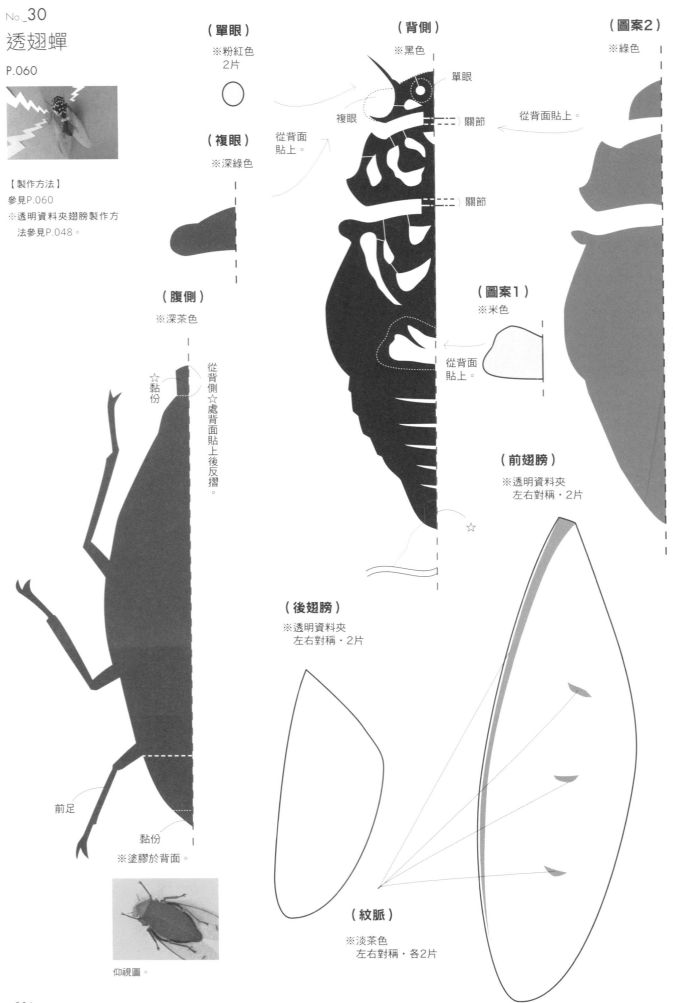

透翅蟬

P.060

【製作方法】
參見P.060
※透明資料夾翅膀製作方
　法參見P.048。

（單眼）
※粉紅色
　2片

（複眼）
※深綠色

（腹側）
※深茶色

☆
黏
份

從背側☆處背面貼上後反摺。

前足

黏份

※塗膠於背面。

仰視圖。

（背側）
※黑色

單眼

複眼

關節

關節

從背面
貼上。

☆

（圖案2）
※綠色

從背面貼上。

（圖案1）
※米色

從背面
貼上。

（前翅膀）
※透明資料夾
　左右對稱·2片

（後翅膀）
※透明資料夾
　左右對稱·2片

（紋脈）
※淡茶色
　左右對稱·各2片

龍蝨

P.064

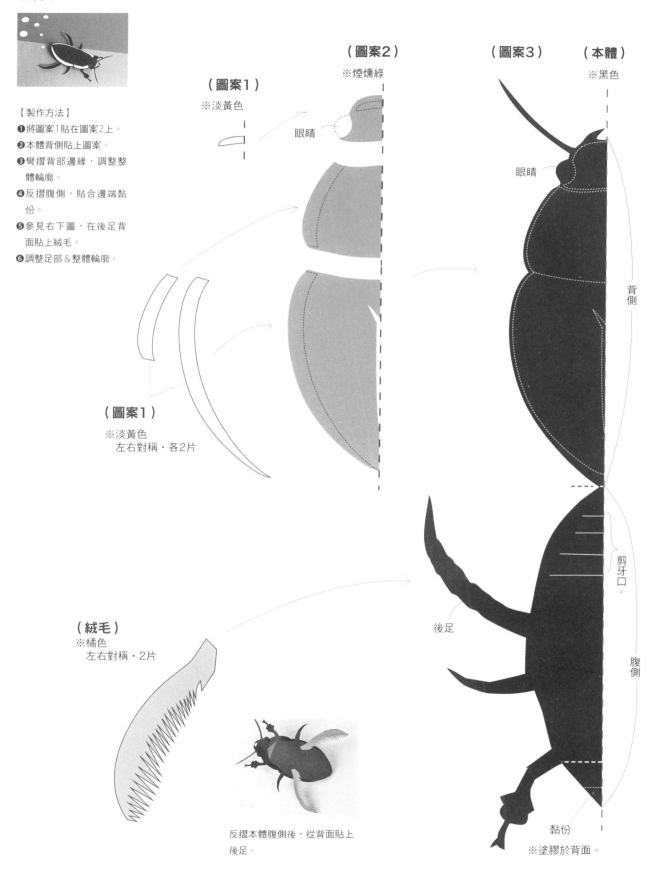

【製作方法】
❶將圖案1貼在圖案2上。
❷本體背側貼上圖案。
❸彎摺背部邊緣，調整整
　體輪廓。
❹反摺腹側，貼合邊端黏
　份。
❺參見右下圖，在後足背
　面貼上絨毛。
❻調整足部＆整體輪廓。

（圖案1）
※淡黃色

（圖案2）
※煙燻綠

眼睛

（圖案3）

（本體）
※黑色

眼睛

背側

（圖案1）
※淡黃色
左右對稱・各2片

剪牙口。

腹側

（絨毛）
※橘色
左右對稱・2片

後足

反摺本體腹側後，從背面貼上
後足。

黏份
※塗膠於背面。

手作良品 41

100%超擬真の立體昆蟲剪紙大圖鑑
3D重現！挑戰昆蟲世界！

作　　　者／今森光彦
譯　　　者／洪鈺惠
發 行 人／詹慶和
總 編 輯／蔡麗玲
執行編輯／陳姿伶
編　　　輯／蔡毓玲‧劉蕙寧‧黃璟安‧白宜平‧李佳穎
封面設計／翟秀美
美術編輯／陳麗娜‧周盈汝‧韓欣恬
內頁排版／造極
出 版 者／良品文化館
郵撥帳號／18225950
戶　　　名／雅書堂文化事業有限公司
地　　　址／220新北市板橋區板新路206號3樓
電　　　話／(02)8952-4078
傳　　　真／(02)8952-4084
電子郵件／elegant.books@msa.hinet.net

2015年11月初版一刷 定價／380元

KONCHU NO RITTAI KIRIGAMI(NV70295)
Copyright © MITSUHIKO IMAMORI / NIHON VOGUE-SHA 2015
All rights reserved.
Photographers：Mitsuhiko Imamori, Mayumi Imamori, Noriaki Moriya
Original Japanese edition published in Japan by Nihon Vogue Co., Ltd.
Traditional Chinese translation rights arranged with Nihon Vogue Co., Ltd.
through Keio Cultural Enterprise Co., Ltd.
Traditional Chinese edition Copyright © 2015 by Elegant Books Cultural
Enterprise Co., Ltd.

總 經 銷／朝日文化事業有限公司
進退貨地址／235新北市中和區橋安街15巷1號7樓
電　　　話／Tel：02-2249-7714
傳　　　真／Fax：02-2249-8715

國家圖書館出版品預行編目(CIP)資料

100%超擬真の立體昆蟲剪紙大圖鑑：3D 重現！
挑戰昆蟲世界！/ 今森光彦著；洪鈺惠譯.
-- 初版. -- 新北市：良品文化館, 2015.11
　面；　公分. -- (手作良品；41)
ISBN 978-986-5724-53-5(平裝)

1. 剪紙

972.2　　　　　　　　　　　　104020368

作 者

今森光彦 Mitsuhiko Imamori

生於1954年的滋賀縣。以攝影師、剪紙達人等身分活躍於業界。現
以風景秀麗的琵琶湖畔工作室——交融著自然＆人的空間概念的
「里山」為據點。自小學起就熱衷於剪紙，經過三十年的空白，於
小孩誕生之後又開始接觸；從此以一把剪刀裁剪出大自然裡各種各
樣的昆蟲＆花草，發表創造出無數的魅力作品。出版作品有：攝影
集《里山物語》（新潮社）‧《世界昆蟲記》（福音館書店）‧剪
紙書《切り紙昆蟲館》（童心社）‧《今森光彦たのしい切り紙》
（山と溪谷社）等。

Staff

攝　　　影　今森光彦　今森真弓
　　　　　　森谷則秋（P.4‧P.5‧P.8）
書籍設計　成澤　豪（なかよし図工室）
設　　　計　成澤宏美（なかよし図工室）
紙型製作　加山明子
執行編輯　渡邊侑子
編　　　輯　宇並江里子

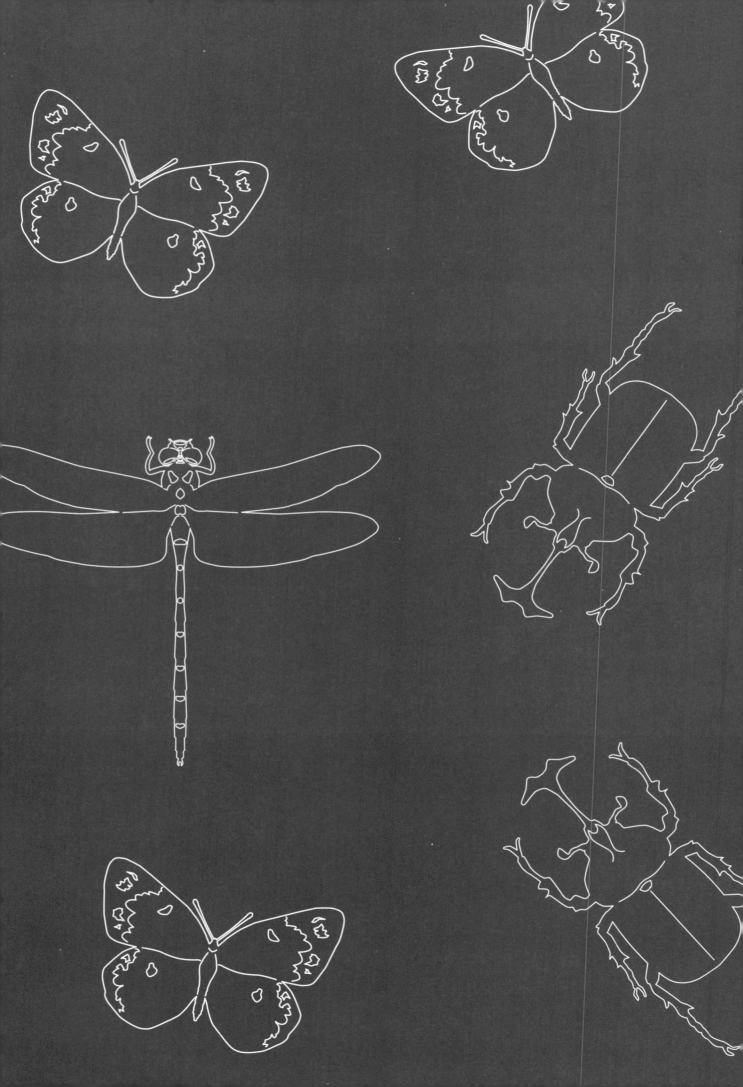